아이디어가 고갈된
디자이너를 위한 책

타이포그래피 편

THE TYPOGRAPHY IDEA BOOK by Steven Heller and Gail Anderson

Text © 2016 Steven Heller and Gail Anderson
Steven Heller and Gail Anderson have asserted their right under the Copyright, Designs and
Patents Act 1988, to be identified as the authors of this work.
Translation © 2020 The Forest Book Publishing Co.
The original edition of this book was designed, produced and published in 2016 by Laurence King
Publishing Ltd., London.
All rights reserved.

This Korean edition was published by The Forest Book Publishing Co. in 2020 by arrangement
with Laurence King Publishing Ltd., London. through KCC(Korea Copyright Center Inc.), Seoul.

이 책은 (주)한국저작권센터(KCC)를 통한 저작권자와의 독점계약으로 도서출판 더숲에서 출간되었습니다.
저작권법에 의해 한국 내에서 보호를 받는 저작물이므로 무단전재와 복제를 금합니다.

아이디어가 고갈된 디자이너를 위한 책 타이포그래피 편

세계적 거장 50인에게 배우는 개성 있는 타이포그래피

Alex Steinweiss / Andrew Bryom / Saul Bass / Mehmet Ali Türkmen / Dave Towers / Brian Lightbody / Alvin Lustig / Alan Fletcher / Paula Scher / Kevin Cantrell / Robert Massin / Herb Lubalin / OCD / Alan Kitching / Elvio Gervasi / Francesco Cangiullo / Priest+Grace / Fiodor Sumkin / Alejandro Paul / Zuzana Licko / Jonny Hannah / Jon Gray / A.M. Cassandre / Seymour Chwast / Paul Cox / Nicklaus Troxler / Sascha Hass / Ben Barry / Michiel Schuurman / Paul Sych / Zsuzsanna Ilijin / Stephen Doyle / El Lissitzky / Wim Crouwel / Experimental Jetset / Wing Lau / Josef Müller-Brockmann / Herbert Bayer / Áron Jancsó / Jamie Reid / Tom Carnase / Milton Glaser / Rizon Parein / Roger Excoffon / Paul Belford / Alexander Vasin / Lester Beall / Neville Brody / Eric Gill / Tom Eckersley

스티븐 헬러, 게일 앤더슨 지음 | 윤영 옮김

더숲

차례

머리말
훌륭한 타이포그래피 만들기 — 6

훌륭한 타이포그래피 만들기

모든 디자이너가 솜씨 좋은 타이포그래퍼는 아니다. 훌륭한 타이포그래퍼가 되려면 훈련이 되어야 한다. 타이포그래피는 그래픽 디자인에서 가장 중요한 구성 요소다. 보는 사람에게 콘셉트를 전하고, 감정을 불러일으키고, 표현될 수 있어야 하며, 쉽게 읽히는 메시지를 만들어내는 능력도 갖춰야 한다.

타이포그래피는 모방이 가능하며 이는 배울 수 있다. 타이포그래피를 배우는 가장 좋은 방법은 반복이다. 종이나 화면 위에 글자들을 잘 배치하기 위한 본능적인 감각을 키우려면 이론도 좋지만 무엇보다 연습이 필요하다. 글자들이 조화를 이루는지, 서로 어울리는지 구분할 수 있어야 한다. 각 글자를 퍼즐이라고 생각하고 이리저리 끼워 맞춰보는 '놀이'는 타이포그래피의 즐거움 중 하나다. 결과는 이해하기 쉬운 것이어야 하지만 그 과정은 직관적이다. 물론 이해하기 쉽다는 것이 읽기 쉽다는 뜻은 아니다. 읽기 어렵다는 것은 상대적인 데다 읽기 어렵다고 해도 종종 해독할 수 있기 때문이다. 일단 그렇게 활자를 가지고 놀다 보면 당신과 당

신의 고객 모두를 위한 개성 있는 타이포그래피를 만들 기회가 생긴다. 그러다 보면 생각보다 훨씬 많은 것이 눈에 들어올 것이다.

이 책은 새로운 타이포그래피 문자와 서체 그리고 독특한 디자인 시그니처를 발전시키는 데 도움을 주는 안내자가 될 것이다. 그렇지만 이 책은 커닝kerning, 스페이싱spacing 같은 타이포그래피의 기초를 알려주는 지도서가 아니다. 기초적인 지식을 알려주는 훌륭한 책들은 이미 시중에 충분히 많다. 그보다 우리는 타이포그래퍼가 타이포그래피를 만들기 위해 사용하는 재미있고 기발한, 때로는 난해하기까지 한 특별한 방법들을 소개하고자 한다. 이런 '일반적으로 일반적이지 않은' 접근 방법에는 언어유희, 메타포, 모방, 인용뿐만 아니라, 활자의 변형과 구조 변화 등이 있다.

다시 말해 다른 타이포그래피 기초서가 식사의 '메인 코스'라면, 이 책 속의 아이디어들은 '디저트'라고 할 수 있다. 이제 타이포그래피 메뉴 중에서도 가장 달콤한 디저트들을 잔뜩 먹어볼 시간이다.

글자로
의사소통을 하다

—

Alex Steinweiss / Andrew Bryom / Saul Bass / Mehmet Ali Türkmen /
Dave Towers / Brian Lightbody

픽토리얼
이미지는 내용을 얼마나 표현하고 있는가

_____ 한 장의 그림이 천 마디의 말보다 가치 있다는 말이 있다. 그 그림이 글자나 단어로 된 것이라면 어떨까? 이미도 훨씬 더 가치 있을 것이다. 그렇기에 '픽토리얼pictorial' 타이포그래피는 순수한 타이포그래피라고 할 수는 없어도, 효과적인 디자인은 될 수 있다.

미국 음반 디자인의 선구자 알렉스 스타인바이스Alex Steinweiss가 디자인한 1941년 〈ADArt Director〉의 표지는 픽토리얼 타이포그래피의 예시다. 당시 이 잡지의 주제는 레코드음악의 미학이었는데, 콜롬비아 레코드Columbia Records에서 일했던 스타인바이스의 프로필도 실렸다. 잡지 출간용 명판 제작을 의뢰받았을 때 스타인바이스는 제도공의 삼각자로 'A'를 만들어 디자인을 표현했고, 78rpm 음반 반쪽으로 'D'를 만들었다. 표지 그림은 누가 봐도 'AD'로 읽혔으며 음반 디자인을 상징했다.

일러스트 장치는 이미지와 그 이미지가 표현하는 내용이 개념적으로 조화를 이룰 때만 효과가 있다. 스타인바이스는 긴밀한 연관성으로 이를 완성해냈다. 한두 해 전만 해도 〈AD〉 잡지는 'PMProduction Manager'으로 불렸다. 사람들은 스타인바이스가 'PM' 글자로 작업했을 때는 어떤 이미지를 사용했을지, 그것들의 연관성을 찾아내기 위해 얼마나 고군분투했을지를 궁금해한다.

픽토리얼 기법으로 작품을 만드는 일은 네모난 구멍에 네모난 마개를 끼워 넣는 일 정도로 쉽게 여겨질 수 있다. 하지만 훌륭한 일러스트형 타이포그래피를 만드는 데 있어서 중요한 점은, 구멍에 잘못된 이미지를 억지로 끼워 넣지 않는 것이다.

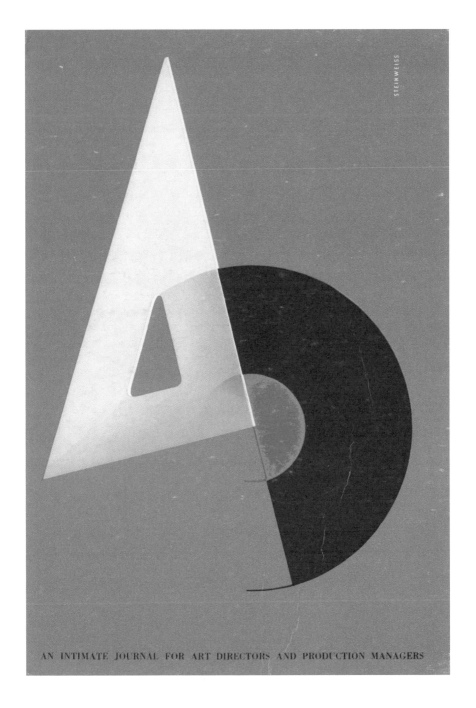

알렉스 스타인바이스, 1941
〈AD〉 표지

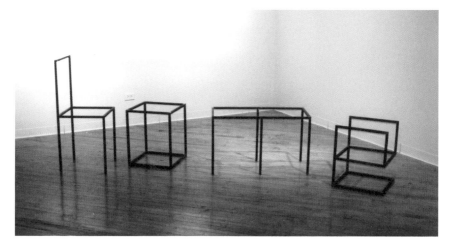

앤드루 바이롬, 2001
'인테리어 앤드 인테리어 라이트' 서체

예술적 볼거리
설치물로서의 활자

특정 목적을 위해 만들어진 글자들은 그 장소를 지나는 사람들에게 명확한 메시지를 전달해야 한다. 하지만 그 외에는 환경 예술적 볼거리로 디자인되는데, 그럴 경우 예상치 못한 규모와 재료가 작품의 유일한 존재 목적이 된다. 이 '볼거리'는 사람들에게 공공연한 홍보용 메시지를 전달하거나 정치적 목소리를 내는 확성기로서의 기능보다는, '예술 작품'으로 받아들여져야 한다.

영국에서 태어난 앤드루 바이롬Andrew Byrom은 예술과 디자인이라는 두 마리 토끼를 잡기 위해 대규모 타이포그래피를 만들던 작가로, 주로 가구에 쓰이는 강철관으로 인테리어Interior 서체를 제작했다. 인테리어 서체는 재치가 번득이는 인테리어 라이트Interior Light를 만나면서 더욱더 완전해진다. 네온 조명관으로 만들어진 인테리어 라이트는 관을 통해 빛을 내어 글자를 보여주기 때문이다. 인테리어 서체나 인테리어 라이트 모두 볼거리용으로 만들어진 것이다.

바이롬은 어디에서든 모든 것에서 활자를 발견한다. 인테리어 서체는 형태를 이어 붙여 만든 2차원 알파벳을 어도비 일러스트레이터Adobe Illustrator로 편집하고, 다시 폰토그라퍼Fontographer로 전환해서 만들었다. 그렇게 만들어진 글자는 실물 크기 가구의 뼈대가 되었으며, 강철관을 이용해 3차원으로 만들었다. 바이롬은 "근본적인 디자인 콘셉트가 타이포그래피다 보니, 결과물은 거의 프리스타일 가구 디자인이 되었다. m, n, o, h 글자는 깔끔한 탁자와 의자로 보였고, e, g, a, s, t, v, x, z 글자는 좀 더 추상적인 형태의 가구가 되었다"고 말했다.

문자 형태 측면에서 인테리어 서체는 전례 없이 독특한 서체는 아니다. 그러나 바이롬은 전통을 따르는 서체와 기념물로서의 예술 작품을 동시에 만드는 데 성공했다.

글자로 의사소통을 하다

13

무대 장치
활자로 만든 영화의 한 장면

_____ 〈벤허Ben Hur〉, 〈엘 시드El Cid〉, 〈왕중왕King of Kings〉 같은 전형적인 블록버스터 영화의 포스터 제목 타이포그래피는 마치 돌로 조각된 듯한 모양새다. 이는 역사적인 주제를 표현하는 은유적인 무대 장치다. 하지만 좀 더 현대적인 방식으로도 두 가지 의미를 내포하는 은유적인 무대를 보여줄 수 있다. 한 예로, 줄거리를 드러내기 위해 독특한 활자가 사용되기도 한다. 솔 배스Saul Bass가 디자인한 〈그랑 프리Grand Prix〉 포스터의 경우, 영화의 주요 배경이 되는 경기장 트랙을 삽화로 넣는 동시에 영화 제목까지 전달하고 있다. 배스는 경주로 위에 굵은 고딕체로 제목을 쓰고 그 위에 스피드 라인을 추가함으로써 줄거리의 포인트를 드러내고 영화의 빠른 전개를 암시했다.

이 같은 타이포그래피는 다양한 크기로 활용되었다. 포스터용으로는 상당히 크게, 신문 광고용으로는 상대적으로 작게 조정되었다. 오로지 검은색만 사용해서 제목과 일러스트가 구분되지 않고 포스터 전체가 한눈에 들어오게 했다.

배스의 타이포그래피는 완벽하게 통합된 이미지가 얼마나 힘을 갖고 있는지를 보여준다. 이렇게 표현적인 아이디어는 부자연스럽거나 진부하지 않으면서도 단순하고 현대적이며 볼거리가 많다. 타이포그래피와 일러스트가 매끄럽게 조화를 이룬다면 단번에 숨은 비유를 알아챌 수 있다. 이런 타이포그래피와 일러스트의 조화는 디자인하는 포스터나 책 표지를 대체 불가능한 것으로 만들어줄 것이다.

솔 배스, 1966
〈그랑프리〉 포스터

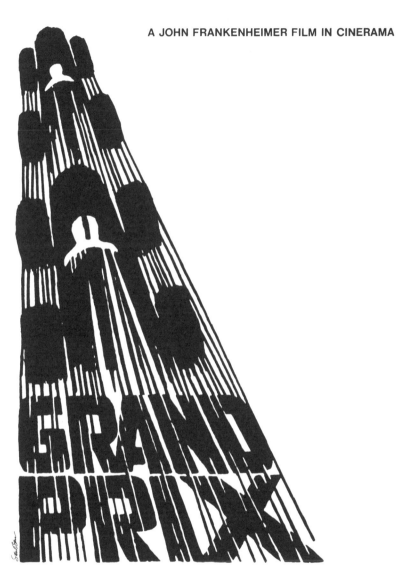

A JOHN FRANKENHEIMER FILM IN CINERAMA

STARRING
JAMES GARNER·EVA MARIE SAINT·YVES MONTAND
TOSHIRO MIFUNE·BRIAN BEDFORD·JESSICA WALTERS
ANTONIO SABATO·FRANCOISE HARDY·ADOLFO CELI
Directed by John Frankenheimer · Produced by Edward Lewis

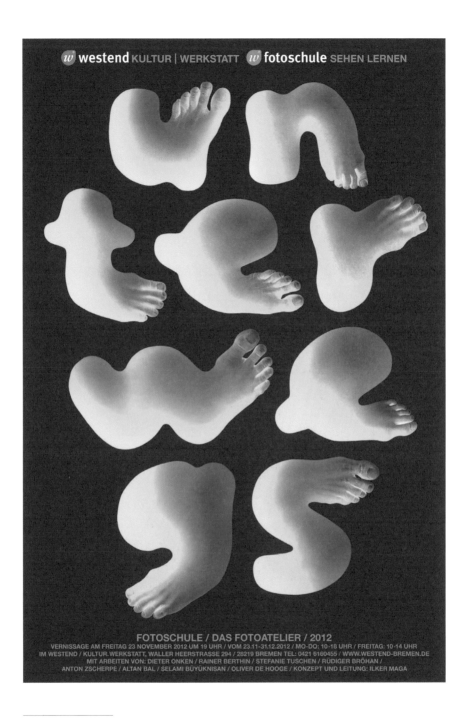

메흐메트 알리 투르크멘, 2012
포토슐러/다스 포토아틀리에,
'운터벡스' 포스터

변형
알파벳 모양의 발

요즘은 손이나 발뿐만 아니라, 변형만 가능하다면 자연적, 인공적, 공상적 대상 그 무엇으로도 활자를 만들 수 있다. 물론 변형 타이포그래피는 진짜 서체도, 더욱이 참신한 서체(108쪽 참조)도 아니지만 금속, 필름, 디지털로 생산되어 거듭 사용된다. 즉 변형 타이포그래피는 즉흥적으로 만들어지거나 특정한 개념적 목적을 위해 만들어진 일종의 '가짜 글자faux lettering'라고 할 수 있다.

터키 출신 디자이너 메흐메트 알리 투르크멘Mehmet Ali Türkmen은 아내와 딸의 발로 기이한 알파벳을 만들어냈다. 이 알파벳으로 독일 브레멘의 웨스트엔드 컬처럴 센터스 사진 학교Westend Cultural Centre's Photography School에서 열린 전시회 포스터 제목인 '운터벡스unterwegs('도중에'라는 뜻)'를 표현했다. 왜 하필 발이었을까? 투르크멘은 발이 '빠르게 흘러가는 삶'에서 움직임을 나타내기 때문에 타이포그래피를 통해 전시회 제목까지 설명할 수 있다고 말한다. 아울러 그는 이 포스터로 사람들이 속도를 늦추고 빨리 움직일 때는 보지 못했던 사소한 것들을 볼 수 있기를 바랐다.

사물이나 신체 일부로 만든 글자를 '표준 활자 표본'이나 '타이포그래피 제작 매뉴얼'에서 찾으려고 하면 안 된다. 터무니없고 우스꽝스러운 타이포그래피가 모인 초현실적인 세계, 전통적인 것들과는 다른 새로운 활자의 세계에서만 발견할 수 있기 때문이다. 하지만 아무리 제한이나 통제가 없는 영역이라고 해도 질이 떨어져서는 안 된다. 알파벳과 전혀 닮지 않은 대상을, 알아보고 읽을 수 있는 타이포그래피로 변형하기 위해서는 재능과 기술이 필요하다.

콘셉추얼
틀을 벗어난 서체

_____ 인쇄용 텍스트를 배열하는 가장 일반적인 방법은 왼쪽 정렬이나 양쪽 정렬을 한 세로 단을 수직으로 배열해, 하나의 텍스트 블록이 다음 텍스트 블록으로 이어지도록 하는 것이다. 대부분의 책, 잡지, 신문은 이런 관습을 따르는데, 연속된 행과 단락을 읽는 가장 일반적인 방법이기 때문이다. 하지만 이런 관습이 활자를 구성하고 텍스트를 배치하는 유일한 방법은 아니다.

우리의 뇌는 유연해서 타이포그래피 고속도로가 아무리 뒤틀려 있어도 우회로만 보이면 충분히 길을 찾는다. 영국 디자이너 데이브 타워스Dave Towers는 영화감독 토니 케이Tony Kaye의 인터뷰가 담긴 8쪽짜리 기사를 지면에 배치해달라는 의뢰를 받았다. 타워스는 비록 우회로를 몇 개밖에 만들지 않았지만 텍스트는 길 위에서 사고 없이 신나게 질주한다. 그는 콘셉트가 드러나는 대담한 타이포그래피를 만들기 위해 질문과 대답 형식의 기사를 본문이면서 제목이 되는 'TONY KAYE' 글자 안에 집어넣었다. 물론 텍스트가 글자 모양 안에 잘 들어맞고 읽는 데 무리가 없도록 약간의 사전 계획은 필요했다. 그럼에도 몇 개의 세로 단은 한쪽으로 쏠려 있고, 어떤 것들은 심하게 기울어져서 독자가 읽는 데 약간의 노력이 필요하다. 'Y'와 'O'처럼 가로 폭이 넓은 텍스트에도 적용해야 한다. 우아한 방법이긴 했지만 'A'의 가로선을 교묘하게 처리했다는 사실도 받아들여야 한다.

타워스는 녹음된 인터뷰를 그대로 옮겨 적은 무편집 대본을 읽고 텍스트를 배치했다. 대화는 한 주제에서 다른 주제로 단락의 구분 없이 바로 연결된다. 이 디자인은 우리가 일상적으로 보는 타이포그래피가 아니다. 그리고 편집자라고 해서 모두 통찰력이 있는 것도 아니다. 편집자의 예상과 다르게 독자가 평범하지 않은 형태의 타이포그래피를 받아들이지 못할 수도 있다. 하지만 타워스는 도전을 감행했고, 타이포그래피란 규칙이나 규정이 아니라, 배짱과 진취성에 좌우된다는 걸 보여주는 결과물을 만들어냈다.

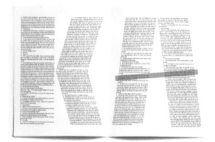
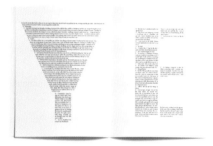

데이브 타워스, 2013
'토니 케이' 인터뷰 기사

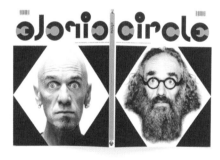

코믹
진지한 디자인의 첫 번째 선택

'코믹comic' 타이포그래피를 코믹 샌즈Comic Sans 서체와 혼동하면 안 된다. 무분별하게 쓰여 조롱당하기까지 하는 바로 그 서체 말이다. 코믹 타이포그래피는 장난기 넘치며, 때로는 내용뿐만 아니라 형태도 재미있다. 다른 타이포그래피만큼이나 자주 사용되기도 한다. 어떤 때는 무거운 주제를 발랄하게 풀어내는 방법이 심각한 접근법보다 훨씬 더 큰 효과를 만들어낸다. 문제를 좀 더 편안하게 이해할 수 있기 때문이다. 유머란 종종 말썽을 해결하는 가장 좋은 방법이다.

작가 줄리 루티글리아노Julie Rutigliano는 디자이너 브라이언 라이트바디Brian Lightbody와 팀을 이뤄 '록 더 보트Rock the Vote'를 위한 신문 캠페인을 만들기로 했다. 록 더 보트는 미국 젊은이들의 정치적 힘을 모으려는 초당적 기구다. 이 캠페인의 목적은 명확했다. 루티글리아노는 "우리는 사람들이 소파에서 일어나 2008년 대통령 선거를 하러 투표소로 가기를 바랐다"고 말했다. 선거에 앞서 〈월스트리트 저널〉의 주가지수 페이지 디자인을 이용한 전면 캠페인 광고는 주식 시장이 신문지 바닥까지 추락하는 모습을 묘사하며 미국 경제 상황에 대한 강력한 논평을 불러일으켰다. 국가가 직면한 주요 이슈를 폭로하기 위해 재치 넘치는 타이포그래피를 사용한 것이다.

시각적 재치는 디자인 과정의 기본 요소, 즉 첫 번째 선택이 되어야 한다. 최종 결과물은 유머가 넘치지 않더라도 말이다. 타이포그래피를 제작하는 과정은 때로 재미있는 활동이나 퍼즐을 풀어내는 놀이 등으로 묘사된다. 그 놀이가 본능적일수록 예상 밖의 디자인이 나오곤 한다. 이 캠페인은 심각하게 재미있으면서 사람들의 상상력에 불을 지핀다.

줄리 루티글리아노와
브라이언 라이트바디, 2008
'록 더 보트' 신문 캠페인

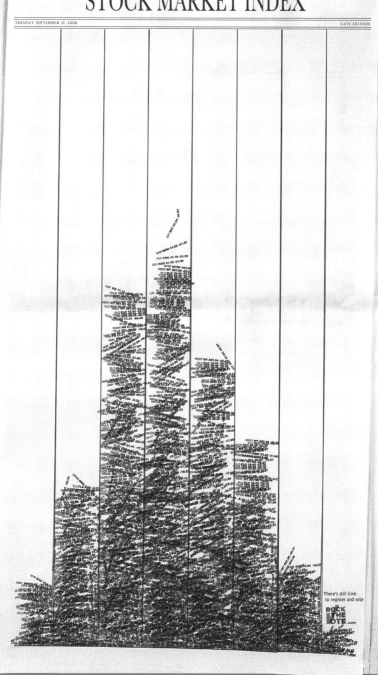

개성 넘치는
타이포그래피

—

Alvin Lustig / Alan Fletcher / Paula Scher / Kevin Cantrell / Robert Massin /
Herb Lubalin / OCD

콜라주
빌려온 것으로 새로운 것을 만들다

_____ 콜라주collage와 랜섬 노트ransom-note 타이포그래피 간에 명확한 차이점을 이는가? 랜섬 노트 타이포그래피(100쪽 참조)는 펑크 스타일의 기교이자, 자신들의 익명성은 지키면서 몸값을 요구하는 납치범의 '영화 소품'으로 너무 많이 사용되었다. 반면 콜라주는 영화 속 키치와는 크게 관련이 없다. 오히려 입체파, 미래주의, 다다이즘에서 흔하게 보이는 현대 미학에 뿌리를 두고 있다. 종종 초현실주의적 요소가 추가되기도 한다.

콜라주는 인쇄물에 있던 활자나 문자들을 자르거나 붙이는 기법을 통해, 읽기가 가능하게 새롭게 배치하는 것을 말한다. 콜라주는 아무 데나 사용할 수 있는 타이포그래피는 결코 아니다. 하지만 앨빈 러스티그Alvin Lustig가 디자인한 《위대한 개츠비The Great Gatsby》 표지에서 볼 수 있듯이 콜라주는 여러 요소를 적절히 보완할 수도 있다.

랜섬 노트 기법으로 표현한 'GATSBY' 글자는 격식을 차린 다른 요소들과 절묘하게 어울린다. 러스티그의 타이포그래피는 여태까지 전형적으로 디자인되었던 수많은 《위대한 개츠비》 표지에 즐거운 대안이 되었다. 이 표지는 우아한 달러 표시에 초점을 맞추든, 평범한 헤드라인과 작가 이름에 초점을 맞추든 어느 쪽으로나 독특하다.

비뚤비뚤하게 붙인 'gatsby' 글자는 눈에 잘 띄시 않는 수수한 소문자 'the great' 그리고 작가 이름과 대비를 이뤄 재미를 더한다. 이 표지는 제한된 컬러와 활자를 이용하는 러스티그의 전형적인 작품이다. 콜라주로 붙인 글자는 다른 소문자와 마찬가지로 푸투라Futura 서체를 사용했지만 타이포그래피의 다양성을 드러낸다. 또한 이 콜라주는 하나의 인상적인 시각 정보를 만들어내는 두 개의 장치 중 하나로 작용한다. (나머지 기폭 장치는 달러 표시)

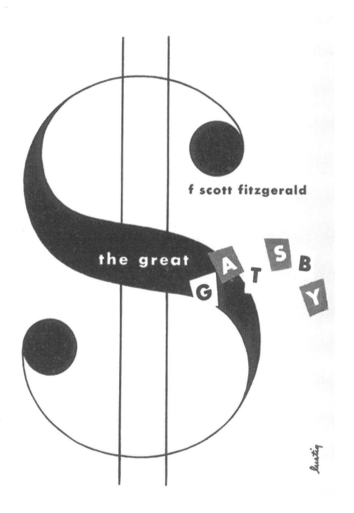

앨빈 러스티그, 1945
《위대한 개츠비》 표지

WALLPAPER

재구성
찢기와 샘플링

_____ 활자 만들기 기술을 연마하는 연습 방법을 소개하고자 한다. 먼저 잡지, 신문, 책 등에서 좋아하는 서체 열 개를 골라서 찢는다. 색깔이나 질감이 드러난 배경을 같이 잘라내거나 글자만 오려낸다. 그다음 그것들로 다시 새로운 단어를 합성한다. 결과물은 다다이즘 작품과 비슷할 수도 있고, 훨씬 더 세련된 작품이 될 수도 있다. 결과가 어찌 되었든 타이포그래피 스타일 사이의 유사점과 차이점을 깨닫는 경험이 될 수 있다.

1950~1960년대 내내 디자이너들은 종이를 겹겹이 덧붙이고 찢은 광고판을 촬영해서 시간이 흐르면서 활자와 이미지가 어떻게 변화되었는지, 또 의미는 어떻게 바뀌었는지 보여주었다. 이는 시각적 효과를 위해 서체를 변형할 방법을 모색하던 사람들에게 새로운 영감이 되었다. 또 어떤 사람들은 작품으로서 있는 그대로 바라보았다. 타이포그래피로 이루어진 한 편의 시로 말이다.

영국 펜타그램UK Pentagram 파트너였던 앨런 플레처Alan Fletcher는 평생을 타이포그래피 실험에 매진했다. 플레처는 활자와 활자, 활자와 언어, 활자와 매체 간의 상호 관계를 표현하는 '활자 콜라주typeface collage'를 만들기 위해 오늘날 '차용', '샘플링'이라고 불리는 '종이 찢기 기법torn-letter technique'을 이용했다. 구하기 쉬운 출판물에서 오려낸 글자들은 언어의 유동성이라는 측면이나, 물리적으로 어떻게 배치하느냐에 따라 단어가 강조되거나 중화된다는 점에서도 매력적이다.

원본에서 활자를 찢어내고 재활용하는 방법은 랜섬 노트(100쪽 참조)와 콜라주(24쪽 참조)에서도 사용되는 기법이다. 하지만 재구성re-forming은 왜곡, 퇴색, 쇠약을 통해 예술적으로 한계에 도전한다.

앨런 플레처, 2007
〈웰페이퍼〉 표지

집착과 강박
기발함과 과잉의 차이

_____ 순수 미술을 구별하는 경계가 모호해지면서, 핸드레터링hand-lettering이 모든 형태의 미술에 사용되는 예가 늘어나고 있다. 화가나 조각가, 행위 예술가까지도 그래픽 디자인에서 자유롭게 창의적 양분을 받아들인다. 한때는 소외당했던 그래픽 디자이너와 타이포그래퍼도 예술계에 자신들의 작품을 전시할 수 있게 되었다.

고대나 원시민족의 예술을 소재로 하는 프리미티브 화가, 하워드 핀스터Howard Finster에게 영감을 받은 폴라 셰어Paula Scher는 자신의 일러스트레이션과 디자인 문제를 해결하기 위해 핸드레터링을 시작했다. 셰어의 핸드레터링은 미술계에서 수용하는 그림과 인쇄물로까지 진화했다.

셰어가 손으로 휘갈겨 쓴 글씨는 지도 시리즈의 핵심 요소다. 그녀는 캔버스에 특정 지역의 지도를 그리고 도시, 지방, 마을, 강, 바다 이름을 빼곡히 채워 넣었다. 그리고 이 지도를 '독선적이고 편향적이고 잘못됐지만 어느 정도 맞기도 한' 지도라고 불렀다. 그림을 가득 채운 디테일들은 한결같이 매력적이다. 강박관념이 낳은 생산적인 산물이라 할 수 있다.

현재 우리는 데이터 시각화 시대에 살고 있지만, 셰어의 지도는 소비자를 위한 정보는 아니다. 정보용 그래픽을 풍자하는 태도는 오히려 지도 제작의 규범을 깨부수는 행위다. 셰어의 작품은 타이포그래피의 밀도가 증가하고 있다는 트렌드를 반영하기도 한다.

정보를 제시하는 장르, 즉 셰어가 '가짜 정보faux info'라고 부르는 장르를 발전시켜볼 생각이라면, 타이포그래피의 기발함과 과잉 사이의 차이점을 이해해야 한다. 다시 말해 집착과 강박에도 한계가 있다는 것이다. 광적으로 미칠 것crazy이 아니라 비순응주의자가 되는 것이 좋다는 의미다.

폴라 셰어, 2007
'미국' 지도

케빈 캔트렐, 2014
'테라' 포스터

극단적인
과한 것은 과한 것이다

—————————— 극단적인 단순화가 미덕이 아니듯, 타이포그래피 주변 공간을 장식으로 채우는 것도 잘못은 아니다. 효과적인 타이포그래피는 공간에 무엇이 들어가는지 또는 빠지는지에 달려 있다.

디자이너들은 작업의 본질과 타이포그래피의 쓰임새를 이해했기에 꼭 필요한 장식을 넣은 것이라고 변명한다. 하지만 모든 디자이너가 그 변명에 동의하지는 않는다. 모더니즘 작가들은 디자인의 미학과 내용, 이 모두를 훼손한다면서 '장식 ornament'은 어리석다고 여겼다. 반면 초기 미술 공예 운동의 지지자들은 장식은 기계가 아니라 인간의 기술과 손재주로 만들어야 한다고 믿었다. 현대 디자인은 서로 다른 두 접근법을 모두 수용한다.

미니멀리스트 타이포그래피를 찬양한다고 해도 케빈 캔트렐Kevin Cantrell이 만든 이 극도로 복잡한 작품의 진가는 인정해야 할 것이다. 사실상 읽기는 거의 불가능하지만, 열정적이고 강박적인 테라Terra 서체의 견본은 빅 시크릿Big Secret 프린터로 나무에 새겨 넣은 것이다. 사람들은 어마어마한 세부장식을 칭찬하지만, 섣불리 따라 하지는 않는다. 캔트렐의 작품을 견본으로 새로운 것을 만들려면 그의 이런 어마어마한 균형감각을 이해해야 한다. 타이포그래퍼라면 다양한 타이포그래피를 흡수하는 대식가가 되길 바라지만, 좋은 타이포그래퍼라면 식욕을 절제할 줄도 알아야 한다.

복잡한 타이포그래피를 만든 캔트렐의 재능을 인정하라. 그리고 이런 타이포그래피를 반기지 않는 곳에 적용하는 우를 범하지는 말자.

회화
말소리를 눈에 보이게 하려면

_____ 'Parole in libertà(말의 자유)'는 이탈리아 미래주의자들이 '시끄러운' 타이포그래피에 붙였던 시적 용어다. 당연히 활자에서 진짜로 소리가 나는 것은 아니었지만, 큰 소리로 읽어보면 글자와 단어의 조합으로 자동차, 비행기 엔진, 발사되는 총, 터지는 폭탄 등의 청각적인 아이콘이 마법처럼 들리는 효과를 경험하게 된다. 조형적이거나 은유적인 타이포그래피와는 달리, 무언가의 겉모습을 흉내 내려 하지 않는다. 오히려 독자가 글자를 큰 소리로 읽게 해 여러 감각을 동시에 경험하게 한다.

회화 형식은 말풍선으로 대화를 전달하고, '쾅!', '쿵!', '퍽!' 같은 효과음을 표현하는 전통적인 만화책에서 힌트를 얻었다. 로베르 마생Robert Massin은 인물들이 대화를 나누면서 모순과 부조리를 폭로하는 외젠 이오네스코Eugene Ionesco의 희곡집 《대머리 여가수The Bald Soprano》의 표지 디자인을 맡았다. 마생은 각 인물의 목소리를 표현하기 위해 의도적으로 각기 다른 서체를 사용했다. 대화가 터무니없이 시끄러워질수록 활자의 크기도 거기에 맞춰 커진다. 인물들의 목소리가 서로 엇갈리고 겹치면, 글자끼리도 겹치고 부딪친다. 서로 싸울 때면 텍스트 역시 '정신없이 시끄러운' 모양으로 바뀐다.

마생은 자신의 활자가 소리를 내도록 (고무에 활자를 출력한 후 그것을 늘려서 사용하는 등) 기술적으로 고된 수고를 해야 했지만, 컴퓨터가 생긴 후로는 '말의 자유'를 만드는 일이 훨씬 간편해졌다. 회화 형식은 타이포그래피가 시각 이외의 감각에 도전하는 방법이다. 무엇보다 효과적이다. 크기, 스타일, 비율의 변화를 통해 특정 단어를 강조하는 방법을 영리하게 쓸 수만 있다면 사용 가능하다.

로베르 마생, 1964
《대머리 여가수》 표지

THE COOPER UNION SCHOOL OF ART & ARCHITECTURE

오버랩
활자를 위한 하나의 목소리

─────────── 디지털 기술이 발달하기 전에는 오버랩되는, 즉 서로 겹치는 글자들은 자르고 붙이고 사진 찍고 인쇄하는 등의 고된 작업을 거쳐야 했다. 이런 작업을 다 참아낼 디자이너는 많지 않았다. 그러다가 1960년대 초반 뉴욕의 허브 루발린Herb Lubalin이 사진 기반 타이포그래피의 선구자로 등장했다. 그는 활자끼리 서로 바싹 붙어서 오버랩되는 타이포그래피를 만들어 광고와 잡지에 선보였고, 표현적인 타이포그래피로 인기를 끌었다.

루발린은 글자끼리 오버랩되고 이어지게 해서 헤드라인 속 단어들을 서로 연결하는 타이포그래피를 만들어냈다. 그리고 이를 '개성 있는 목소리a voice with personality'라고 불렀다. 결과적으로 단순하고 정돈된 기존 서체보다 감정이 잘 드러나고 표현적인 헤드라인이 완성되었다. 과거에는 고된 공정을 거쳐야 했지만 이제 디지털 기술을 이용하면 루발린 스타일의 타이포그래피를 훨씬 빨리 더 다양하게 만들 수 있게 되었다. 오버랩 타이포그래피는 1970년대 이후 유행을 거듭했다. 적재적소에 사용한다면 언제나 타이포그래퍼로서 사랑을 받을 것이며, 읽는 사람에게도 명확한 메시지를 전달할 것이다.

다만 너무 과한 오버랩은 금방 질릴 수 있다. 오버랩은 전형적으로 1970년대 스타일이라는 점에서 더욱이 신중하게 사용해야 한다. 특히 허브 루발린 같은 거장의 특정 작품을 모사해서는 안 된다. 그가 어떻게 이런 타이포그래피를 만들어낼 수 있었는지만 생각하면 된다.

개성 넘치는 타이포그래피

허브 루발린, 1975
'쿠퍼유니온대학 미술과 건축'

비전통적인
개념 중심의 타이포그래피

<u> </u> 완성도 있는 타이포그래피를 디자인하고자 한다면 누구나 콘셉트뿐만 아니라 과정에도 열정적이어야 한다. '영감을 주는' 서체는 개념적이며 열정으로부터 나온 것이다. 특히 비전통적인 폰트의 경우 더욱 그렇다. 이런 식으로 만들어진 서체라고 모두 픽셀 단위까지 완벽한 건 아니지만, 개념적인 폰트를 만드는 일은 결과적으로 다양함을 낳는다.

뉴욕에 본사를 둔 OCD The Original Champions of Design에서 개발한 프리Free 서체는 전시회를 위한 포스터에 처음 사용되었고, 회사의 디자인 철학이 그대로 담겨 있었다. OCD의 제니퍼 키논Jennifer Kinon과 보비 마틴Bobby Martin은 이 일이 '꿈의 고객', 즉 미국을 위한 것이라고 상상하면서 작업했다. 그들의 상상 속 업무 지침서에 따르면, 이 작업은 '막 시작되려는' 새로운 미국 국기를 만드는 일이었다고 한다. 작업 초반부터 반짝이는 네온 컬러, 빨강, 하양, 파랑 이미지로 'FREE'라는 단어를 만들었다. 이 이미지는 자유, 자본주의, 접근 가능성, 오픈 소스 등을 의미했다. 오랜 고민과 수많은 반복 후에 별과 줄무늬는 실제 미국 국기에서의 비율대로 (반대편 왼쪽 아래에) 'FREE'라는 각진 글자로 대체되었다.

이 각진 글자들은 독립적인 타이포그래피로 살아남았는데, 더 정제되고 디지털화되어 사용 가능한 폰트로 만들어졌다. 세상에는 서체가 넘치도록 많지만, 비전통적이면서 기능적인 서체의 공간은 아직 남아 있다. 심지어 형식에 열광하는 디자이너들이 소비하는 시장도 존재한다.

OCD, 2013
'프리' 서체

과거에서
영감을 받다

—

Alan Kitching / Elvio Gervasi / Francesco Cangiullo / Priest+Grace /
Fiodor Sumkin / Alejandro Paul / Zuzana Licko

앤티크
미학적인 결정 내리기

_____ 앤티크한 글자로 현대적인 타이포그래피를 만들 수 있다면 결과는 놀랍도록 만족스러울 것이다. 전체적으로 조화를 이루었을 때도 그렇지만, 불협화음이 생겼을 때도 효과는 같을 것이다. 디자이너들은 빈티지한 금속이나 나무 질감의 활자에 매력을 느낀다. 컴퓨터 작업은 물리적인 제작 과정과 거리감이 있지만, 직접 활자를 가지고 하는 작업은 그렇지 않다. 앤티크한 소재를 사용하더라도 디자이너의 미학적 재능은 필요하다. 서체나 폰트의 느낌이 좋다고 해서 놀라운 타이포그래피가 만들어지지는 않는다. 거기에는 반드시 심미적이고 직관적인 지식이 필요하다.

영국 타이포그래퍼이자 실험적인 활판 인쇄 미술가인 앨런 키칭Alan Kitching은 자신의 방대한 빈티지 글자 저장고를 활용해 시대와 스타일을 초월하는 타이포그래피를 만들어낸다. (앨런 키칭이 표지 타이포그래피를 디자인했던) 〈베이스라인Baseline〉 잡지는 "키칭은 16~19세기의 최첨단 인쇄 장비를 놀라울 정도로 많이 소유하고 있다. 그의 작업실은 일반적인 작가들의 작업 공간과는 달리 잉크에 흠뻑 젖은 분위기가 난다"고 논평했다. 활판 인쇄기나 목활자 같은 과거 인쇄용 도구들로 완성한 키칭의 타이포그래피는 그만의 현대적인 그래픽을 완성한다.

비록 〈베이스라인〉 표지의 특징 중 실제로 활자 인쇄를 한 듯한 날것의 느낌은 150년 전 타이포그래피에서도 볼 수 있지만, 키칭은 과거에는 없던 인상적인 색 조합을 만들어냈다. 키칭의 작품이 주는 교훈은 분명하다. 과거를 현재로 가는 관문으로 삼을 것 그리고 자신만의 표현법을 위해 과거를 활용할 줄 알아야 한다는 것이다.

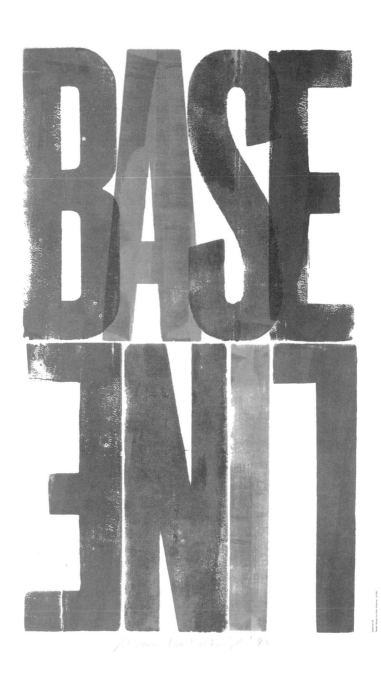

앨런 키칭, 1999
〈베이스라인〉 표지

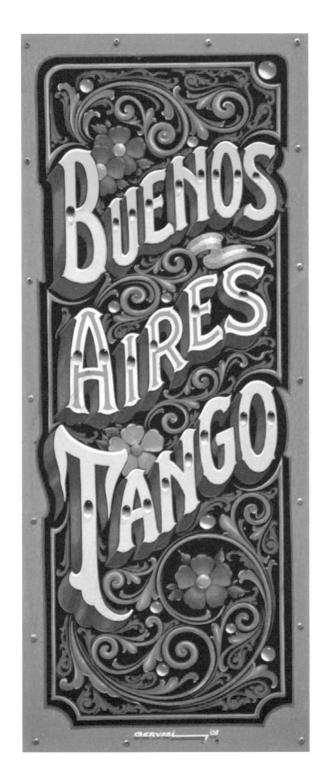

엘비오 게르바시, 2008
'부에노스아이레스 탱고'

버내큘러

상업의 언어

_____ 1980년대 그래픽 디자이너 티보 칼맨Tibor Kalman은 일상 대화에서 쓰이는 '버내큘러vernacular(일상적인, 토속적인)' 글자들로 이루어진 타이포그래피 장르를 규정했다. 칼맨은 "그래픽 디자인은 다른 언어나 커뮤니케이션 수단과 마찬가지로 격식에 얽매이지 않은 방언과 같은 형태를 가지고 있다"고 정의했다. 이 점을 증명하기 위해 칼맨의 스튜디오 엠 앤드 코 M&Co는 격식이 필요한 디자인에 중국어 메뉴판이나 플라스틱 게시판 글자 등을 이용했다. 이와는 별개로 '레트로'라고 불리는 또 다른 일상적 접근법에서는 20세기 전반의 양식화된 활자를 사용한다. 하지만 여기서 말하는 버내큘러 타이포그래피란 과거의 상업 미술 인쇄기와 활자 상점에서 볼 수 있었던, 양식화되었지만 교육받지 않은 관습을 뜻한다.

디자이너라면 버내큘러 타이포그래피를 제대로 사용할 줄 알아야 한다. 본래 사용되었던 시간과 장소가 계속 언급되어야 의미 있는 것이지, 그렇지 않으면 시대착오적으로 보일 수 있다. 양식화된 소용돌이와 꽃이 핀 덩굴 식물이 돋보이는 엘비오 게르바시Elvio Gervasi의 정교한 필레테아도Fileteado 스타일 타이포그래피를 보면 그 의미를 알 수 있다. 필레테아도는 부에노스아이레스 현지 주민들의 일상적인 그래픽 디자인이다. 19세기 말 활기를 불어넣을 목적으로 식료품 운반용 수레에 그려 넣었지만, 현재 이 수레는 향수를 불러일으키는 동시에 도시와 문화를 상징한다. 이런 동시대적인 타당성이야말로 매력적인 버내큘러 타이포그래피의 핵심 요소다.

대부분의 버내큘러 타이포그래피는 추억을 떠올리게 하거나 아이덴티티를 정의하기 위해 만들어졌다. 고상하든 저급하든 간에, 일단 전통을 바탕으로 새로운 타이포그래피 방법을 구축하고 원본 디테일에도 충실하다면 성공은 보장할 수 있다.

아방가르드
인정할 수 없음→실현 가능함→인정함

_____ 이동식 활자가 개발되는 순간부터 타이포그래피의 기준이 설정되었다. 그 기준은 문자로 하는 의사소통 기술에 혁신을 가져왔다. 이후 디자이너와 예술가는 오래된 규범을 바꾸고 있다. 문제는, 무언가를 '아방가르드avant-garde'라는 용어로 설명해버리는 순간 더는 아방가르드가 아니게 된다는 점이다. 진화 과정은 이 순서를 따른다. '인정할 수 없음→실현 가능함→인정함.'

하나로 조판된 단어 안에서 활자의 크기와 무게를 키우거나 줄이는 것도 원래는 인정받지 못한 개념이었다. F.T.마리네티F.T.Marinetti의 주도 아래 이탈리아 미래주의자들이 말의 자유(32쪽 참조)를 발전시켰다. 즉 한 페이지 안에서 단어와 글자를 자유롭게 배열하는 것도 아방가르드한 글쓰기 방법이었다. '단어를 짧게 자르거나 길게 늘이고, 가운데나 맨 끝을 강조하고, 자음이나 모음의 수를 늘리거나 줄이는' 방식으로 자유롭게 '단어를 변형하고 새롭게 만들어' 공감각적인 경험을 할 수 있게 했다.

미래주의 작가 프란체스코 칸기울로Francesco Cangiullo는 불꽃놀이로 끝을 장식하는 전통 나폴리 축제에 영감을 받아, 〈1916 피에디그로타1916 Piedigrotta〉라는 시를 썼다. 그리고 유명한 베수비우스 화산의 폭발력을 묘사하기 위해 특별한 타이포그래피를 이용했다. 기계 시대에 경의를 표하면서 구시대적 표현을 자제하는 이 타이포그래피는 당시에는 적절하지 않았지만, 종래는 광고와 상업적 디자인에도 사용되었다.

요즘은 어떤가. 한 페이지 안에서 크기와 모양이 바뀌는 활자는 이제 누구도 어색하게 여기지 않는다. 이 타이포그래피는 아방가르드의 유령 같은 존재이자, 한때 진보적이었던 타이포그래피 도구 중 하나다.

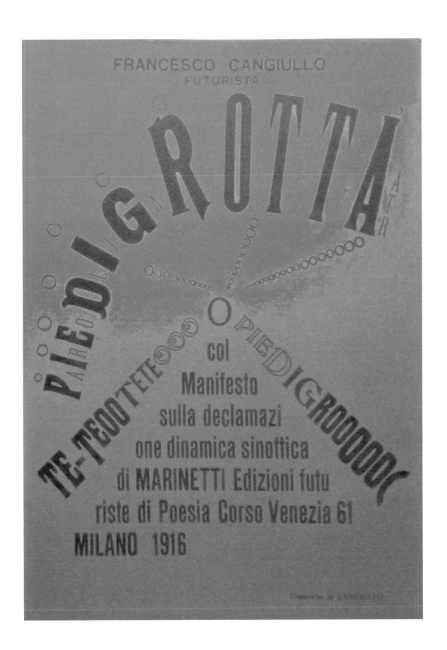

프란체스코 칸기울로, 1916
《피에디그로타》 표지

프리스트+그레이스, 2014
〈뉴스위크〉 표지

파스티슈
장난감이 된 과거

어떤 디자인은 향수를 불러일으키는 타이포그래피를 필요로 한다. 그럴 때는 과거의 것들을 가지고 장난치고, 베끼고, 패러디하고 아니면 아예 훔쳐서 그 충동을 충족하면 된다. 원본이 수십 또는 수백 년 전에 만들어졌고, 이미 하나의 아이콘으로 자리 잡았다면 '오마주hommage'는 필수적이다. 타이포그래피 세계에서 과거의 유물은 종종 영감의 원천이 된다.

디자인 듀오 로버트 프리스트Robert Priest와 그레이스 리Grace Lee가 설립한 솔루션 디자인 에이전시 프리스트+그레이스Priest+Grace는 러시아의 편집증적인 반서방 선전전을 다룬 〈뉴스위크〉 잡지의 표지를 디자인했다. 이 디자인은 말하고자 하는 바를 너무도 명확히 반영해서, 다른 어떤 디자인으로도 대체할 수 없을 것 같은 느낌을 준다. 디자인팀은 크렘린 11 프로Kremlin 11 Pro 폰트를 기본으로 사용하고, 권위주의적인 포즈를 취하고 있는 푸틴 대통령의 사진과 압제를 상징하는 '철의 손Iron Hand'을 사용했다.

알렉산더 로드첸코Alexander Rodchenko 등이 만든 구성주의 포스터는 1920년대 이후부터 도상학, 제한된 색의 사용, 공격적인 구조물과 함께 줄곧 디자이너들에게 영감이 되었다. 프리스트+그레이스도 구축주의 포스터를 시작점으로 삼았다. 프리스트는 "'propaganda(선전)'라는 단어를 추가한 것은 황소에게 붉은 깃발을 흔드는 것과 마찬가지였다"고 말한다.

디자이너들은 구소련으로 돌아간 듯한 분위기를 더 강조하기 위해 〈뉴스위크〉 로고 부분에 낡은 느낌을 더했다. 완벽하게 맞아떨어지는 '파스티슈pastiche(혼성모방)'였다. 과거로 눈을 돌리자. 이용할 만한 디자인 견본은 거의 정해져 있다. 그것들은 디자이너들의 장난감이 될 준비도 되어 있다. 위대한 디자인은 독창성 없는 모방과 지적인 해석 사이에서 균형을 이룰 때 탄생한다.

로코코

기교 넘치는 역설

_____ 과거는 우리에게 인용 거리를 수없이 제공한다. 다양하게 변형할 수 있는 레트로 테마 중에서도 로코코rococo 타이포그래피는 특별하다. 로코코 스타일을 선호하든 그렇지 않든, 보는 것만으로도 만족감을 주기 때문이다. 신중하고 우아하고 호소력 있으며 완성도가 높을 때는 더욱 그렇다.

러시아 타이포그래퍼 피오도르 섬킨Fiodor Sumkin은 전제군주제의 화려함이 물씬 풍기는 수집물인 19세기 후반~20세기 초반 러시아의 오래된 문서들을 뒤지며 즐거운 시간을 보냈다고 한다.

섬킨은 〈CEO〉(러시아의 금융 및 비즈니스 잡지로, 미국의 〈포춘〉과 흡사하다)에 전 영국 총리 마거릿 대처의 프로필 디자인을 맡았다. '철의 여인'이라 불린 대처를 표현하기 위해 그는 '장식이 많을수록 좋다'는 철학을 받아들였다. 그는 대처가 언급했던 강렬한 인용문을 비잔틴, 바로크, 로코코 스타일을 섞어서 표현했다. 또렷하면서도 장식적인 활자를 과장되게 사용해서 단호하면서 부드러운 대처의 목소리를 떠올리게 했다.

타이포그래피에 문제가 생겼을 때 로코코 스타일은 훌륭한 문제 해결책이 되곤 한다. 그 빈도를 알면 깜짝 놀랄 정도다. 로코코 스타일은 따뜻함이나 소박함과는 정반대일지 몰라도, 적절하게 사용하면 표현적인 아름다움과 역설적인 짜릿함을 전달한다.

ЕСЛИ *мои* КРИТИКИ УВИДЯТ МЕНЯ ШЕСТВУЮЩЕЙ ПО ВОДАМ ТЕМЗЫ, ОНИ СКАЖУТ. ЭТО ПОТОМУ ЧТО ОНА *не умеет* ПЛАВАТЬ.

НЕ МОЖЕТ БЫТЬ НИКАКОЙ СВОБОДЫ, ПОКА НЕТ СВОБОДЫ ЭКОНОМИКИ.

МЫ С ВАМИ ЕДЕМ ПО ДОРОГЕ, а ЭКОНОМИСТЫ ПЕРЕДВИГАЮТСЯ ПО ИНФРАСТРУКТУРЕ.

ЛЮДИ думают, ЧТО НА вершине ТЕСНО что это ЭВЕРЕСТ

НА САМОМ ДЕЛЕ здесь ПОЛНО МЕСТА.

Я НЕ ЗНАЮ НИКОГО КТО БЫ ПОДНЯЛСЯ НА вершину без упорного труда. ЭТО И ЕСТЬ СЕКРЕТ УСПЕХА.

Если нужно что-то объявить, ПОПРОСИТЕ МУЖЧИНУ. Если нужно, что-то сделать ПОПРОСИТЕ ЖЕНЩИНУ.

피오도르 섬킨, 2010
〈CEO〉 일러스트

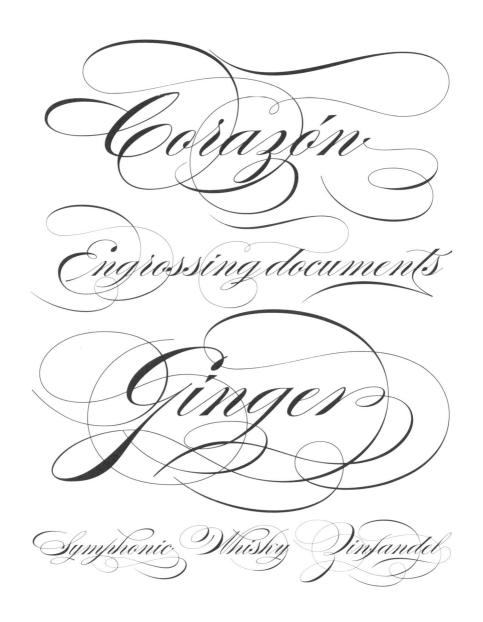

알레한드로 폴, 2011
'부르게스' 서체

스워시
우아한 기교가 주는 풍성함

─────────── 스펜서리안 커시브Spencerian cursive는 1840∼1920년대 초반까지 인기 있는 서체였다. 플래트 로저스 스펜서Platt Rogers Spencer가 만든 이 서체는 타자기가 발명되기 전까지 비즈니스나 공문에 사용되는 필기체의 표준이었다. 스워시swash는 핸드레터링 초기 연구법에서부터 발전했으며, 우아함과 화려함을 모두 의미한다. 미국에서는 존 핸콕John Hancock이 독립선언문에 썼던 서명과 흡사한 서체로 알려지면서 교양 있고 민주적인 핸드레터링의 상징이 되었다. 19세기에는 스펜서리안 서법 안내서가 많은 학교에서 사용되었다. 스펜서리안 서체가 금속 활자로도 사용할 수 있게 되자 청첩장·명함·편지지·은행 어음 등 문구류에 쓰이기 시작했다.

21세기에 스워시 스타일은 고풍스럽고 고상한 '척'하는 느낌을 주기 때문에 과하지 않게 사용해야 한다. 하지만 아르헨티나 그래픽 디자인에 큰 기여를 한 알레한드로 폴Alejandro Paul이 19세기 후반 미국 캘리그래퍼 루이스 마다라스Louis Madarasz를 기리며 만든 부르게스 서체Burgues Script가 그러하듯, 스워시 스타일 서체는 역설적으로 반反 디지털 시대를 떠올리게도 한다(부르게스'는 스페인어로 '부르주아'라는 뜻이다).

부르게스뿐만 아니라 모든 스워시 스타일 서체는 글자끼리 물 흐르듯 유연하게 연결되는 것이 중요하다. 효과적인 타이포그래피를 만드는 일은 과장된 표현을 피하는 문제와는 별개다. 폴은 이렇게 말한다. "마다라스는 완전히 화려하면서도 단어와 문장이 절묘하게 연결된 서체를 만들어냈다. 그러기 위해 냉철함과 절제력이 필요했을 것이다. 나는 그저 그의 경지를 상상할 수 있을 뿐이다." 자신만의 서체를 만들려는 사람에게는 매우 중요한 충고다. 절묘한 타이포그래피를 만들기 위해서는 기술과 인내심을 가져야 한다.

디지털
비트맵 서체를 사용하는 이유

_____ 디지털 혁명은 요하네스 구텐베르크의 발명으로 문맹률이 낮아진 이후 타이포그래피 해안에 들이닥친 가장 강력한 쓰나미다. 인쇄가 가장 초기 형태인 인큐내뷸러incunabula(유럽에서 인쇄술이 시작된 15세기 후반에 간행된 인쇄본—옮긴이)가 오늘날의 기준에서는 원시적이듯, 디지털 디자인 세계에도 그와 유사한 배아기가 시작되었다고 볼 수 있다. 〈에미그레Emigre〉 잡지는 '디지털 인큐내뷸러'다. 초창기 비트맵 서체인 오클랜드Oakland, 유니버셜Universal, 엠퍼러Emperor, 에미그레Emigre(1985년에 처음 만들어졌으나 재정비와 확장을 거쳐 2001년 로 레스Lo-Res로 새롭게 나왔다)는 구텐베르크의 초창기 이동식 활자와 흡사하다.

체코 출신 서체 디자이너 주자나 리코Zuzana Licko가 컴퓨터 출시 초기에 디자인한 서체에는 제한된 기술의 특징이 그대로 숨어 있다. 에미그레 폰트 표본 소책자에서 리코가 발명한 서체는 '1985년경을 경험하지 않은 사람은 이해할 수 없는' 것이라고 표현되었다. 당시는 서체를 만드는 도구인 매킨토시 컴퓨터가 막 세상에 등장했을 때로 제한이 많았다. 하드 드라이브도 부족했고 데이터를 옮길 때 플로피 디스크를 이용했으며, 스크린도 작았다.

1986년에 만들어진 매트릭스Matrix는 끝이 뾰족한 서체로, 저해상도 레이저 프린터용으로 쓰였다. 1985년에 나온 포스트스크립트PostScript는 어도비가 개발한 프로그래밍 언어다. 비트맵 기반 폰트를 대체하고 베지어 곡선 같은 도안도 그릴 수 있었는데, 이후 크기와 해상도에 구애받지 않고 제작할 수 있게 되었다. 포스트스크립트 기반 폰트 편집 소프트웨어인 알트시스Altsys의 '폰토그라퍼'가 출시되자 더욱 정교한 활자 디자인이 가능해졌다.

오늘날 비트맵 서체를 사용하는 이유는 시대에 뒤처진 경우가 아니라면, 향수를 일깨우는 예스러움을 주기 위해서다. 적절한 맥락 속에 제대로 사용한다면 여전히 효과적일 수 있다. 유행한 지 30년이 지났지만 아직까지도 신선한 느낌을 주기 때문이다.

Emperor 8

Oakland 8

Emigre 10

Universal 19

주자나 리코, 1985/2001
'로 레스' 서체

디지털 읽는 디자이너

미디어와 기술을
탐색하다

—

Jonny Hannah / Jon Gray / A.M. Cassandre / Seymour Chwast / Paul Cox /
Nicklaus Troxler / Sascha Hass / Ben Barry

핸드레터링
최초의 디지털 서체

핸드레터링은 여러 종류로 늘 존재해왔다. 타이포그래피 세계의 유행에 따라 인기가 들쑥날쑥할 뿐이었다. 지난 20년간 핸드레터링은 그 자리를 지킬 뿐만 아니라, 디자이너와 학생들 사이에서 인기가 높아지고 있다. 최근에는 정밀한 느낌보다는 좀 더 일러스트스럽고 설명적이며 표현적인 핸드레터링이 유행하면서 서체 디자이너나 타이포그래퍼보다는 일러스트레이터가 핸드레터링을 많이 제작하고 있다. 종종 그 결과물은 과거의 빈티지한 상업용 서체를 새롭게 해석한 모방본일 때가 있다.

영국 일러스트레이터 조니 해나Jonny Hannah의 레터링이 이런 유행을 압축적으로 보여준다. 특히 그가 선호하는 그림자 글자는 일러스트레이션처럼 다양하게 변형할 수 있다. 컴퓨터 코드가 아닌, 열 '손가락digit'을 사용해 그리는 해나의 접근법은 진정한 '디지털' 레터링이라고 할 수 있을지도 모른다. 그의 작품은 포스터 아트를 포함한 다양한 역사적 장르를 떠올리게 한다. 그의 작품 안에서 단어와 그림은 하나의 커다란 실체로 통합된다.

핸드레터링의 즐거움은 일러스트부터 서예까지 모든 방법이 가능하고, 그 방법들을 어떻게 조합해도 괜찮다는 것이다. 중요한 점은 무엇을 참고할지 신중하게 선택하고 주제와 잘 어울리는지 확인해야 한다는 것이다. 기존 서체를 핸드레터링으로 베낀다면 실물을 묘사하는 것일 뿐 진정한 타이포그래피는 아니다. 그러니 절대로 기존 서체를 똑같이 베껴서는 안 된다. 늘 상상력이 지배할 공간을 남겨두어야 한다.

조니 해나, 2011
'주여 자비를 베푸소서'

LORD HAVE MERCY AH'M BURNING A HOLE WHERE I LAY!

ELVIS PRESLEY '72

EVERYTHING IS ILLUMINATED

JONATHAN SAFRAN FOER

'A ZESTFULLY IMAGINED NOVEL OF WONDERS... HE WILL WIN YOUR ADMIRATION, AND HE WILL BREAK YOUR HEART'

JOYCE CAROL OATES

ISBN 0-241-14166-4

9 780241 141663

붓으로 휘갈겨 쓰다
많은 규칙이 필요 없는 표현

_____ 컴퓨터 타이포그래피의 정확함과는 반대로, 한편으로 부정확함과 불완전함에 대한 관심이 점차로 생겨났다. 불과 몇십 년 전만 해도 공적인 그래픽 디자인과 스케치에서 휘갈겨 쓴 글자 형태는 수용되지 않았지만, 지금은 DIY 미학의 일부로 받아들여진다. 손으로 휘갈겨 쓴 글씨도 결국 컴퓨터로 렌더링해야 하지만 말이다. 단어들이 강렬한 인상을 남겨야 하는 작품에서는 거친 핸드레터링이 효과적일 수 있다. 타이포그래피를 만드는 행위만 봤을 때 표현력만 풍부하면 스크롤Scrawl 타이포그래피를 만들 수 있을 것 같지만, 붓 사용법이나 붓 종류의 선택에 따라 결과는 많이 달라진다.

'Gray318'라는 별명으로도 불리는 영국 디자이너 존 그레이Jon Gray는 잘 알려지지 않은 독재자의 사진을 변형하는 방식으로 작업하던 그래피티 아티스트 때와 같은 방식으로 붓을 잡았다. 그가 디자인한 베스트셀러《모든 것이 밝혀졌다 Everything is illuminated》의 표지 제목은 의도적으로 두꺼운 글자와 가는 글자를 번갈아 배치하고, 소문자와 대문자를 동시에 사용하고 있음에도 상당히 격식 있어 보인다.

이런 식의 접근법은 좋다. 제목을 휘갈겨 쓸 때는 타이포그래퍼가 직접 손으로 썼다는 느낌을 주는 요소들을 드러내야 한다. 이 같은 효과를 극대화하고 싶다면 모든 단어를 좀 더 가벼운 필체로 쓰거나, 서로 살짝 다른 스타일로 쓰는 것이 유리하다.

존 그레이, 2002
《모든 것이 밝혀졌다》 표지

커스텀
규칙을 깰 자유

＿＿＿＿＿＿＿＿＿ 판독성과 가독성에 관해서는 활자를 만들고 핸드레터링을 할 때 모두 동일한 규칙이 적용된다. 그런데 활자 디자인을 할 때는 엄격한 기준이 있어야 완벽한 활자가 나온다고 여기는 반면, 핸드레터링에서는 디자이너나 일러스트레이터에게 좀 더 자유를 준다. 그들이 만들어낸 특정한 스타일의 글자나 단어는 단 한 번만(보통은 전시용으로만) 사용될 가능성이 크기 때문이다.

프랑스의 포스터 아트 거장이자 상징적인 서체인 페뇨Peignot와 비푸르Bifur의 디자이너인 A.M.카상드르A.M.Cassandre는 이따금 프랑스 아르데코 스타일의 포스터에 자신만의 글자를 그려 넣었다. 그는 산세리프 글자를 겹쳐서 3차원 효과를 내기도 했는데, 이런 종류의 착시는 타이포그래피를 더욱 매력적으로 만들었다. 거기에 눈을 사로잡는 효과를 내기 위해 서로 다른 형태나 색깔을 조합하기도 했다. 카상드르는 '피볼로Pivolo'라는 술 광고 포스터를 제작했다. 축제 분위기의 장난기를 불러일으키는 그의 광고가 증명하듯 이런 타이포그래피는 광고용 인쇄물에 적합했다(지금도 그렇다).

이 광고만의 독특한 복잡함은 보는 이의 시선을 사로잡으면서 브랜드의 의도를 드러낸다. 그리고 카상드르는 모든 글자의 완벽한 구성을 위해 기하학적 정교함을 발휘했다. 글자들은 언뜻 즉흥적으로 만들어낸 것처럼 보이지만 실은 굉장히 섬세하게 디자인되었다. 글자 하나하나가 술을 마시려고 자세를 잡은 새와 일렬로 나란히 배치되어 있다. 'O'는 새의 눈, 'V'는 잔 속 새의 부리와 닮았다. 기존의 서체를 사용했더라면 인상적인 디자인을 만들지 못했을 것이다. 이처럼 개인의 요구에 맞춘 커스텀custom 글자를 제작할 때는 전체적인 구성과 각 글자 간의 관계에 세심한 주의를 기울여야 한다.

A.M.카상드르, 1924
'피볼로' 포스터

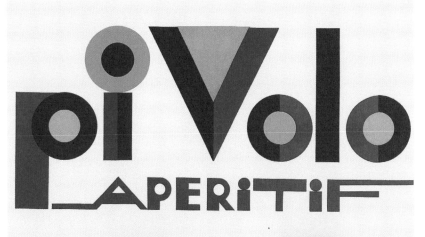

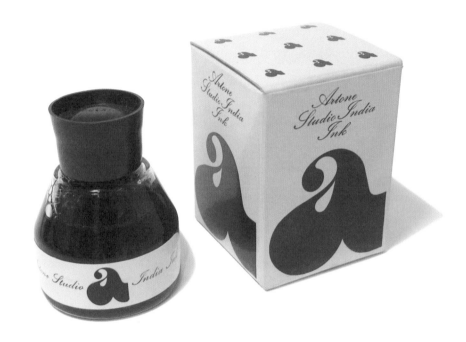

시모어 쿼스트, 1964
'아트원 스튜디오 인디아 잉크' 로고

로고타이프
다른 것과 구별되는 아이덴티티

_____ 서양인은 모두 로마자를 쓴다. 그렇기에 타이포그래피로 로고를 만드는 디자이너들에게 글자나 단어로 된 마크를 다른 것들과 구별되는 독특한 마크로 만들어내는 작업은 일종의 도전과도 같다.

예를 들어, IBM 로고는 유일무이한 것이지만 폴 랜드Paul Rand가 선택한 서체는 이미 다른 곳에서 숱하게 사용되었던 게오르그 트럼프Georg Trump의 시티 볼드City Bold와 아웃라인Outline이었다. IBM 로고를 같은 서체를 사용한 다른 로고와 완전히 구별되게 만든 건 랜드의 '주사선'이었다. 주사선은 연상 기호의 역할을 했을 뿐만 아니라, 아이덴티티 아이콘으로도 장점이 많았다. 이 로고는 보는 즉시 IBM 브랜드를 떠올려서 50년이 넘도록 계속 사용되고 있다.

1964년 아트원 잉크Artone Ink의 라벨과 상자에 인쇄된 'a' 로고도 단 한 글자만으로 제품의 독특한 개성을 표현했다. 시모어 쿼스트Seymour Chwast가 디자인한 로고로, 제품에 완벽하게 들어맞는다. 쿼스트는 아르누보art-nouveau에서 영감을 얻어 그림을 그렸고, 단순한 문자인 a를 로고로 탈바꿈했다. 특색 없는 문자를 독보적이고 명확한 것으로 바꾸어놓으며 하나의 상징으로 완성한 것이다. 놀랍도록 창의적이면서 친숙한 콘셉트는, 효과적인 로고임을 증명한다.

a는 잉크 그 자체를 나타낸다. 콘셉트를 강조하기 위해 소문자 a의 여백은 잉크 방울 모양으로 그렸다. 하나의 a 안에 정보가 가득 담겨 있다. 아트원에 있어 그 정보는 황금만큼 귀중하다. 상징하는 바와 그 형태가 매끄럽게 결합되는 경우는 흔치 않다. 아무 글자와 제품의 조합으로는 그런 결과를 기대할 수 없다. 하지만 타이포그래피로 로고를 만드는 디자이너의 임무는 성공적인 결합을 만드는 특성을 탐구하고 창조하는 것이다.

크레용
왁스와 기름으로 표현하기

어린이용으로 판매되는 크레용은 일반적으로 마크를 만들거나 타이포그래피용으로 쓰는 도구는 아니다. 하지만 역사적으로 크레용은 그래픽 아트 도구에서도 가장 기본적인 것 중 하나다. 19세기 말 프랑스 석판 포스터 디자인의 거장들도 리소 크레용litho-crayon, 즉 유성 연필을 이용해 걸작을 만들었다. 전통적으로 빨간색이나 파란색 크레용은 디자이너들이 제작 지침을 적는 기본 펜으로 사용했다.

리소 크레용은 디지털 시대에 들어와서는 예전만큼 자주 사용되지 않지만, 분필과 비슷한 컬러 크레용은 오늘날 레터링 세계에서 그 자리를 지키고 있다. 크레용은 브랜드나 종류와 상관없이 우아한 선을 그릴 수 있다. 표현에 있어 디자이너가 원하는 만큼 강약 조절도 할 수 있다. 때로는 자유분방한 레터링으로 지나치게 격식 있는 이미지나 메시지를 상쇄할 수도 있다.

프랑스 화가이자 디자이너인 폴 콕스Paul Cox는 로렌 국립 오페라 극장Opéra National de Lorraine의 2000-01시즌 포스터를 핸드라이팅(손 글씨)으로 제작했다. 콕스는 격식에 얽매이지 않는 편안함이 자신이 홍보하는 미술, 음악, 문화 장르와 잘 어울릴 것 같았다. 당시 스튜디오에서 작업하던 그림 스타일을 포스터에 그대로 옮기길 원하기도 했다. 한스 아르프Hans Arp와 엘스워스 켈리Ellsworth Kelly의 영향을 받아 단순한 형태를 스텐실로 찍어내는 작업을 하고 있었고, 그 작업물들은 크레용으로 직접 쓴 레터링과 아주 잘 어울렸기 때문이다. 콕스는 "과거 본문에만 쓰던 핸드레터링을 포스터에 쓴 것은 큰 모험이었다"고 회고한다. 그리고 "나는 섬세한 선과 견고한 컬러 블록이 대비를 이루길 바랐다. 또 포스터 사이즈에 핸드라이팅을 접목하는 실험을 해보고 싶었다"고 말한다. 크레용은 꼭 어린이들만을 위한 것만은 아니다. 미디어가 곧 메시지는 아닐지도 모른다. 하지만 크레용은 여러 흥미로운 장소에서 메시지를 전달하는 데 여전히 도움이 된다.

à l' Opéra
l' Isola
disabitata

Joseph Haydn

Opéra de Nancy et de Lorraine
19, 25, 28 avril, 2 mai 2001 à 20h00
et 22 avril 2001 à 16h00
Renseignements : 03 83 85 33 11

Nancy,

Orchestre

Saison 2000 - 2001

Orchestre Symphonique et Lyrique de Nancy
03 83 85 30 60

Nancy,

à l' Opéra
Peter Grimes

Benjamin Britten

Opéra de Nancy et de Lorraine
12, 14, 17, 19 octobre 2000 à 20h00
et 22 octobre 2000 à 16h00
renseignements : 03 83 85 33 11

Nancy,

à l' Opéra
Saison 2000 - 2001

Peter Grimes Falstaff Cecilia
Les Pensionnaires Manon
L'Isola disabitata Fidelis

Opéra de Nancy et de Lorraine
03 83 85 30 60

Nancy,

폴 콕스, 2000
'로렌 국립 오페라 극장' 포스터, 낸시

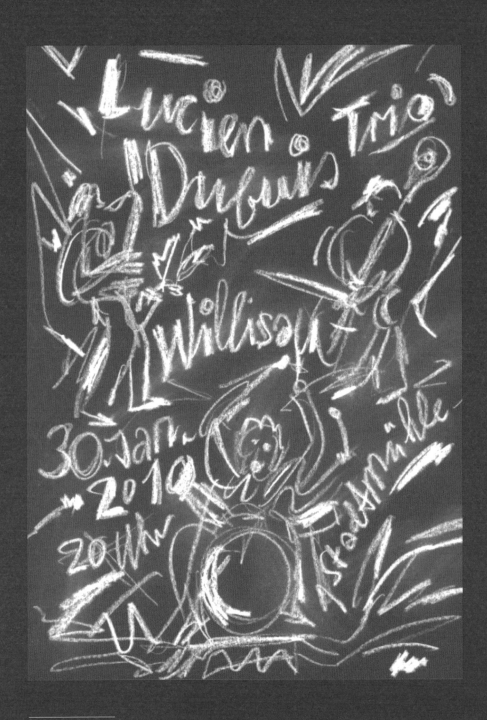

니클라우스 트록슬러, 2011
'뤼시앵 뒤부아 트리오' 포스터

칠판
말하는 분필

<u>　　　　　　</u> 과거 초등학교 교실과 대학 강의실에서는 늘 분필 가루 냄새가 났다. 강연자에게도 분필은 꼭 필요한 도구였다. 현재는 화이트보드가 칠판을 대체하고, 강연자들은 분필이 아닌 마커 펜을 사용한다. 19세기 초반에 처음 등장한 칠판 분필은 교실에서 이제 거의 쓰이지 않지만, 21세기에 돌아와서는 일러스트스러운 레터링이나 디자인적인 낙서 등에 자주 쓰인다. 분필은 반짝했다가 차츰 사라질 그래픽 디자인의 장치가 될 수도 있다. 새로운 방법으로 새로운 스타일을 만들어내지 않는 이상 말이다.

　　오늘날 대부분의 칠판 레터링은 빈티지 목활자와 소용돌이 장식 문양을 예스럽고 다채롭게 재현하는 유행 공식을 따르고 있다. 이런 특징은 향수를 불러일으키는 방식으로 관심을 끌며, 파스티슈(46쪽 참조)로 오해할 수도 있다. 그러므로 타이포그래피 도구로 분필을 이용할 때는 유행만 따를 게 아니라 각자의 독특한 색깔을 발견해내야 한다.

　　그런 독특한 색깔 중 하나가 니클라우스 트록슬러Nicklaus Troxler가 2011년에 그린 '뤼시앵 뒤부아 트리오Lucien Dubuis Trio' 포스터였다. 이 포스터는 정신없이 진행되는 즉흥 공연을 떠올리게 해 재즈 뮤지션의 공연 홍보에 잘 어울렸다. 분필은 타이포그래퍼에게 '정확하게 부정확한' 타이포그래피를 만들 자유를 준다. 이 포스터의 레터링 역시 애드리브로 완성된 것이었다. 양식적인 효과는 없지만 시각적 힘으로 가득 차 있고, 색소폰, 베이스, 드럼이라는 독특한 조합을 그림과 마크로 생생하게 보여준다.

　　트록슬러의 포스터는 얼핏 대충 그린 스케치처럼 보일지 모른다. 하지만 분필 글씨가 드러내는 표현의 자유를 생각했을 때, 메시지만 정확히 전달한다면 문제될 건 없다.

벡터
한 번에 한 개의 베지어 곡선

이미 존재하는 서체를 '벡터vector화(텍스트와 이미지를 저장이나 수정 가능한 상태로 변환하는 것 옮긴이)'하는 것은 어도비 일러스트레이터 덕분에 놀랍도록 간단해졌다. 품질이 양호한 스캔본만 있으면 벡터화 과정을 바로 시작할 수 있고, 여기에 몇 가지 기본적인 절차만 거치면 된다. 결과적으로 만들어진 벡터 활자(직선과 곡선으로 연결된 각각의 점으로 이루어진 활자)는 키보드로 입력하는 서체가 아닌 개별 활자로 조작되므로 디자이너가 손으로 직접 적극적으로 참여하게 만든다. 각 서체는 쉽게 크기를 조절할 수 있고 개별로 배치할 수 있어서 디자이너가 속도를 늦추고 좀 더 신중하게 결정하게 한다. 이는 전통적인 활자 만들기와는 전혀 다른 경험이며 어떤 측면에서는 더 재미있다.

한 번에 베지어 곡선 하나를 그리는 스크래치scratch로 벡터 활자를 만드는 것은 훨씬 만족스럽고 도전적이며 더 높은 수준의 전문지식을 요한다. 독창성과 창조성을 최대로 끌어올린다는 장점이 있지만, 스크래치를 통해 벡터 활자를 만들어내는 과정에는 타이포그래피의 기본 개념에 대한 지식뿐만 아니라 헌신과 연습이 필요하다.

디자이너 사샤 하스Sascha Hass는 촘촘한 점을 연결해 정교하고 복잡한 거미줄과 닮은 앰퍼샌드 기호 포스터를 만들었고, 이 작품으로 상도 받았다. 작품의 의도는 컴퓨터 스크린에서 점을 연결함으로써 세상에 구축된 관계들이 어떻게 유기적으로 얽혀 힘을 발생시키는지 보여주는 것이었다.

전형적인 서체 디자인은 이상적이고 우아한 형태를 만들어내려 애쓰며 가능한 한 적은 점만으로 그 목적을 달성한다. 하지만 하스는 원래 앰퍼샌드 기호의 우아한 형태는 그대로 유지하면서 교차하는 선들로 정교한 태피스트리tapestry를 만들어 일반적인 서체 디자인과는 정반대 지점에서 큰 성공을 거두었다. 3D 문자 디자인을 위한 와이어 프레임을 보고 있을 때처럼, 단순함은 복잡함을 충족한다.

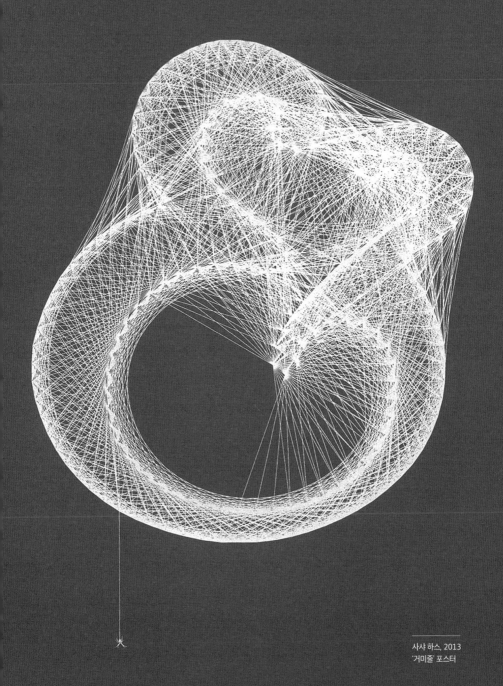

사샤 하스, 2013
'거미줄 포스터

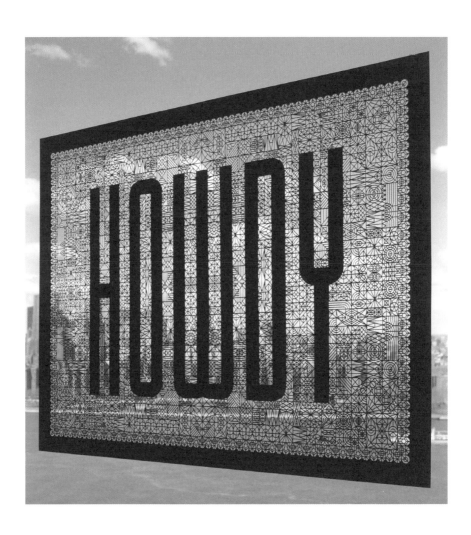

벤 배리, 2015
'하우디' 포스터

레이저

정밀함의 즐거움

1950년대에는 미래가 레이저 기술에 의해 지배될 것이라는 말이 떠돌았다. 바로 그 미래가 도래한 오늘날, 예측처럼 타이포그래피에는 레이저 광학이 활용되고 있다. 이 과정은 1950년대 SF 소설을 떠올리게 한다. 레이저 빔은 가스 분사로 물질을 연소 또는 증발시켜 글자를 예리하고 깔끔하게 잘라낸다. 레이저 커팅은 이제 더는 허구가 아니다. 스카프와 펜던트 같은 패션 용품에도 사용되며 가구 제작에도 활용되고 있다.

레이저 커팅의 기원은 종이를 잘라 무늬를 새겨 넣는 전지 공예로, 6세기 중국까지 거슬러 올라간다. 이후 18세기 미국 식민지 시대 사교계 여성들에게 인기를 얻으면서 다른 계층으로도 확산되었고, 민속 예술의 주류가 되었다. 레이저 커팅은 바로 이 전지 공예가 한층 발전한 버전이다. 벤 배리Ben Barry의 '하우디Howdy' 포스터는 이러한 진화를 잘 보여주고 있다. 이 포스터는 텍사스에 있는 댈러스 소사이어티 오브 비주얼 커뮤니케이션Dallas Society of Visual Communications 강의를 위해 제작된 것으로, 레이저 커팅 기계인 아티팩처Artifacture의 기능을 자랑할 기회였다. 배리는 포스터를 만들면서 기술을 한계까지 밀어붙였으며, 모든 타이포그래퍼가 적절히 기계의 도움을 받을 수 있는 새로운 가능성을 열어주었다.

레이저 커팅은 인쇄 디자인과 최첨단 기술의 교차점에 있다. 또 만질 수 있는 3차원 타이포그래피 제작을 가능하게 해 활자 디자인이 전통적인 인쇄 응용 프로그램 바깥 영역에서 어떻게 사용되는지 보여주면서 활용 가능성을 확장했다. 타이포그래퍼들은 주목하라. 드디어 여러분은 작토X-Acto 나이프에서 벗어날 수 있게 되었다.

착시현상과
신비로움의 창작

—

Michiel Schuurman / Paul Sych / Zsuzsanna Ilijin / Stephen Doyle

2차원
착시현상의 신비로움

_____ 짧은 타이포그래피나 텍스트가 오랫동안 기억에 남는다면, 논리적으로 이해하기 쉬운 글이었다고 생각하게 된다. 착시현상 역시 기억에 남을 수 있다. 지그문트 프로이트 Sigmund Freud는 착시현상에 대해 이렇게 말했다. "착시현상은 우리의 본능적인 욕구와 들어맞는다는 사실에서 힘을 얻는다." 디자이너들은 평면에 차원을 만들고자 하는 본능적인 욕구가 있다. 물론 이것이 삶의 가장 근본적인 욕구까지는 아니겠지만, 타이포그래퍼와 디자이너는 이 모든 도전에 대처하도록 타고난 사람들이며, 착시현상을 만들어내는 것도 그런 도전 중 하나다.

2차원인 평면을 3차원으로 바꾸는 것은 디자이너와 보는 사람 모두에게 매력적인 작업이며 실제로 실현하는 것도 가능하다. 작품에 우아함과 놀라움의 요소가 가미된다면 칭찬할만하다. 미힐 스휘르만Michiel Schuurman이 제작한 네덜란드의 마리아 카펠 호텔Hotel Maria Kapel을 위한 포스터, '촉매의 아젠다The Catalyst's Agenda'는 강렬한 렌더링과 종이를 접은 것처럼 보이는 효과 덕분에 3차원이 주는 생동감을 얻을 수 있었다. 스휘르만은 이것이 오랜 실험의 결과라고 말한다. 사실상 3차원적인 착시현상의 제작 과정에는 검증된 비결이랄 것이 따로 없다.

그러나 그 효과를 생각해보면 노력할 만한 가치가 있다. 그러니 기억하라. 성공적인 착시현상은 보는 사람의 기억 장치 속에 전하고자 하는 메시지를 확실하게 심어준다는 걸 말이다.

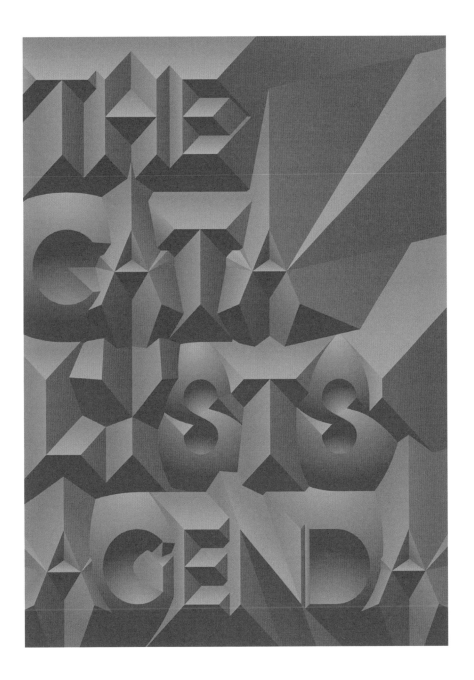

미힐 스휘르만, 2010
'촉매의 아젠다' 포스터

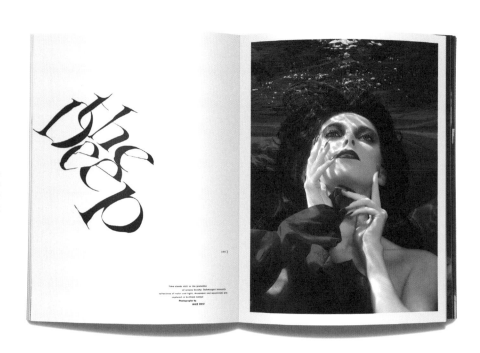

폴 시크, 2014
〈fsh언리미티드〉 일러스트

유동성
액체를 표현하는 디지털

 '유동성fluidity'이라는 콘셉트는 실제 액체를 이용해 글자 형태를 만들 수도, 디지털로 액체 형태가 연상되게 표현할 수도 있다. 액체가 방울방울 떨어지거나, 흩뿌려지거나, 스며들거나, 녹아내리거나, 흐르는 등 다양한 형태로 활자를 만들 수 있다. 유동성이 표현된 활자는 보통 어도비 포토샵으로 만들지만 잉크와 물을 핀이나 얇은 붓으로 조작해 번지는 효과를 주는 경우도 있다. 다시 말해, 창의력의 수도꼭지를 튼다면 더 다양한 선택지가 흘러나올 거라는 뜻이다.

 〈fsh언리미티드fshunlimited, f.u.〉 창간호에 등장한 폴 시크Paul Sych의 '더 딥The Deep'에서, 시크는 타이포그래피에 잔물결 효과를 주어 헤드라인이 마치 물에 잠겨 있는 것 같은 느낌을 표현했다. 그는 글자 옆 페이지에 들어간 마이크 루이즈Mike Ruiz의 사진을 압도하고자 하지 않았다. 오히려 글자의 형태와 구조를 물결의 리드미컬한 움직임을 모방해 만들어 단어와 이미지 간의 상호작용을 이끌어냈다. 하나의 공감각을 완성한 것이다.

 유동성 타이포그래피는 기사나 광고 매체에서 다양하게 변형된 형태로 이용해왔다. 아마도 물이 원초적으로 우리의 관심을 끄는 기본 요소 중 하나이기 때문일 것이다. 혹은 그저 보기에 시원하고 산뜻한 느낌을 주기 때문일 수도 있다. 유동 활자는 자연의 힘을 떠올리게 하고 책이나 스크린에 생동감을 부여한다.

오버프린팅
희미하게 또는 강조되게

_____ 옆의 이미지를 가만히 들여다보자. 아마도 한눈에 파악하기 힘들 것이다. 걱정할 필요는 없다. 당신 눈에 문제가 있는 것도, 사물이 둘(또는 셋)로 보이는 것도, 어두운 물체가 시야를 가리고 있는 것도 아니다. 이것은 색, 모양, 무늬, 기타 마크 등을 활자의 위 또는 주변에 배치하는 '오버프린팅overprinting'의 예시다. 오버프린팅은 다소 식상할 수 있는 작품에 풍부한 그래픽과 생동감을 주는 흔한 방법이다.

오버프린팅은 인쇄 과정에 오류를 만들고 그 결과를 모으는 과정으로, 현재는 의도된 표현법으로 자리 잡았다. 오버프린팅에 특징을 부여하는 방법 중에는 활자를 희미하게 표현하는 것이 있는데, 이는 단어에 신비감을 더해 준다. 반대로 단어나 구절을 눈에 띄게 강조할 때도 오버프린팅이 사용되기도 한다. 또한 역동적이고 투명한 느낌을 만들 때도 좋은 도구가 된다. 오버프린팅은 그래픽 디자인의 일반적인 특징으로, 타이포그래피를 보완하는 용도로 효과적으로 사용할 수 있다.

A0 사이즈 실크스크린 '하늘을 나는 자동차는 어디에?Where are the Flying Cars?'는 수산나 일라이진Zsuzsanna Ilijin이 디자인하고, 그래픽 디자인 스튜디오 AGA에서 수작업으로 제작했다. 네 가지 색상 레이어로 포스터를 제작해달라는 요청을 받고 여섯 명의 디자이너가 합작했다. 과거 SF 소설에서는 이 포스터가 제작된 2010년 즈음엔 하늘을 나는 자동차가 등장할 거라고 예측했다. 디자이너들은 바로 그 점을 콘셉트로 포스터를 작업했다. 지금도 하늘을 나는 자동차는 없지만, 여러 층의 레이어가 대담하고 코믹하며 크기가 다양한 레터링의 틀을 잡는 데 도움을 주었다.

The typography idea book

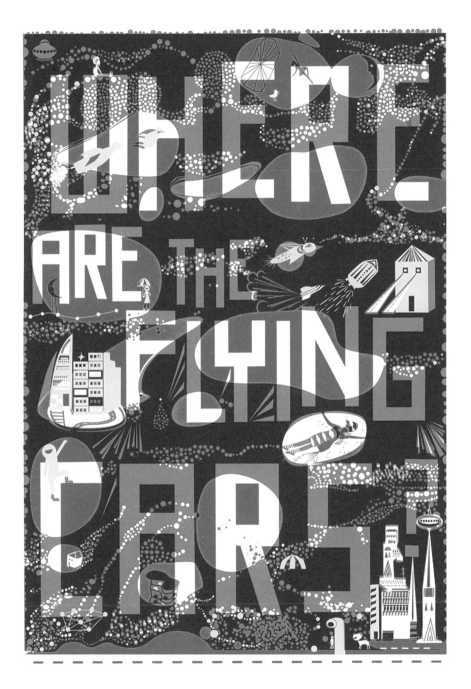

수산나 일라이진, 2010
'하늘을 나는 자동차는 어디에?' 포스터

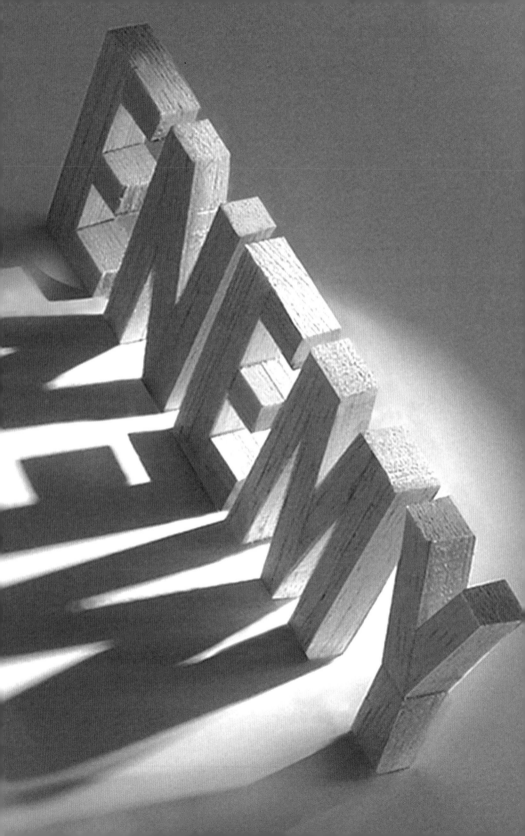

그림자
조명을 켜다, 어둠을 켜다

1940년대는 미스터리, 살인, 서스펜스 장르와 느와르 영화의 전성기였다. 극적인 효과를 노리고 스크린에서의 명암 대조를 강조하는 장르 말이다. 보통 느와르 영화의 타이틀은 슬랩 세리프slab serif 서체, 그림자, 필기체 타이포그래피로 특유의 어둠의 미학을 표현했다. 그리고 극단적인 분위기를 더하는 조명이 타이틀을 비췄다. 당시 영화의 중간 자막이나 시퀀스는 타이포그래피 역사에서 중요한 위치를 차지한다. 이것들은 여러 세대를 거쳐 계속해서 언급되고 찬사받고 있다.

느와르 영화의 팬이었던 디자이너들의 무의식에는 느와르 스타일이 깊이 새겨져 있다. 감정을 자극하는 점 외에도 그림자 활자에는 힘이 있다. 레트로한 감성과 더불어 현대적인 느낌을 준다는 점이다. 바로 그런 이유로 계속해서 다시 유행하는 것 아닐까.

뉴욕의 디자이너 스티븐 도일Stephen Doyle은 레트로 유행의 열렬한 추종자는 아니지만, 3차원의 힘은 인정했다. 그림자 활자를 손으로 직접 만들고 사진으로 찍어 조작하는 것이 그의 주된 레퍼토리였다. '적Enemy'의 타이포그래피는 (포토샵으로 만든 것이 아니라) 조각한 나무를 과장된 분위기로 연출해 사진 찍은 것으로 느와르 영화만의 음산하고 세심한 효과를 연출한다. 흑백은 요즘 많이 쓰는 형형색색의 디자인과는 반대되지만, 그만한 가치가 있다. '적'은 단지 강조만 하는 것이 아니라 감정이 격앙된 단어와 만나 위협적인 방법으로 사람들의 눈길을 사로잡는다.

오늘날 디자이너와 타이포그래퍼에게 느와르식 접근법은 사람들의 기대감을 불러일으키는 역할로 쓰인다. 느와르 영화의 제목이 곧이어 나올 극적인 사건을 예고했던 것처럼 말이다.

스티븐 도일, 2004
'적'

스타일과
형태 실험

—

El Lissitzky / Wim Crouwel / Experimental Jetset / Wing Lau /
Josef Müller-Brockmann / Herbert Bayer / Áron Jancsó

실험적인
언어의 외형 바꾸기

_____ 텍스트를 읽는 방법은 다양하다. 누구나 왼쪽에서 오른쪽으로 읽는 것도, 알파벳처럼 모두 26자를 가진 것도 아니다. 살아 숨 쉬는 언어를 유지하기 위해서는 규범에 대한 도전이 필수적이다. 타이포그래피에서의 언어도 마찬가지다. 20세기 가장 대담한 실험은 러시아와 유럽의 혁명으로 열기가 과열되던 1910년대 후반~1920년대 초반에 이루어졌다. 1917년 러시아 혁명은 유럽 전역의 타이포그래피 디자인에 변화를 촉발했고, 특히 러시아 구성주의자들에게 강력한 영향을 미쳤다. 대표적으로 엘 리시츠키El Lissitzky가 있었다.

리시츠키가 디자인한 〈오브제Object(유럽의 독자를 겨냥해 베를린에서 발간하는 디자인과 문화 저널로 3개 국어를 사용한다)〉 표지는 구성주의와 절대주의 예술을 옹호하며, 혁명적인 타이포그래피 언어 중 최고로 남아 있다. 이는 타이포그래피의 기준을 새로운 방향으로 밀고 나가면 언어의 외형까지도 변할 수 있다는 걸 보여주는 예시다. 이 과정은 자칫 실패할 수도 있다. 리시츠키의 '오브제'는 지금은 고전적이어 보이지만, 추상적인 기하학과 알아볼 수 있는 서체를 결합해 사용했다는 점에서 당시에는 도박과 같았다.

타이포그래피로 실험할 때는 익숙한 낚싯바늘을 사용해 독자가 바다에 빠지지 않고도 낚싯바늘을 물게 하는 것이 효과적이다. 그런 다음에야 형태와 재료로 새로운 시도를 하는 것을 독자가 받아들일 수 있기 때문이다. 절대 독자를 작품 밖으로 따돌리면 안 된다. 디자이너는 관중의 요구와 포용 수준을 정확히 이해해야 하는데, 리시츠키는 바로 그걸 제대로 해냈다. 결과물은 처음엔 충격적일 수 있지만 보는 이는 금방 그 도전의 진가를 알아본다.

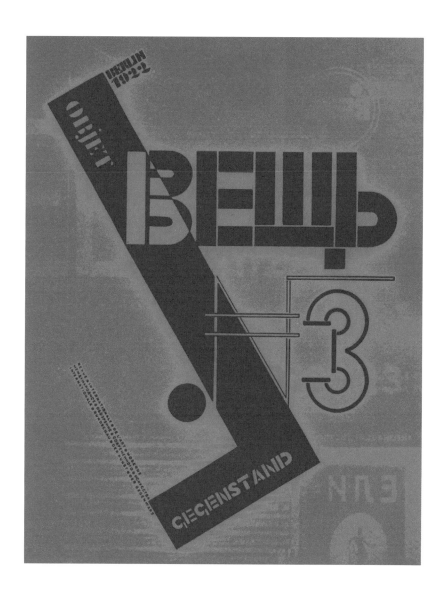

엘 리시츠키, 1922
〈오브제〉 표지

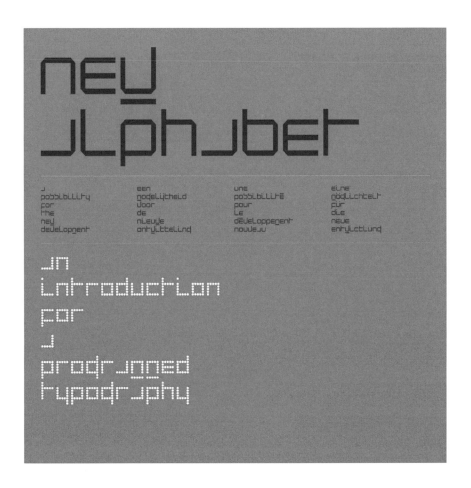

neu
alphabet

a
possibility
for
the
new
development

een
mogelijkheid
voor
de
nieuwe
ontwikkeling

une
possibilité
pour
le
développement
nouveau

eine
möglichkeit
für
die
neue
entwicklung

an
introduction
for
a
programmed
typography

빔 크라우벨, 1967
'뉴 알파벳'

스마트 타이프
아름다움을 넘어서다

_____ 스마트 타이프smart type는 먼저 생각해내지 못한 것을 스스로 원망하게 하는 훌륭한(때로는 단순한) 아이디어에서 유래한 문자다. 아름다움을 넘어서고, 지적이며, 의도적인 문자다.

빔 크라우벨Wim Crouwel은 격자무늬를 기본으로 한 레이아웃과 깔끔하고 알아보기 쉬운 타이포그래피로 유명한 네덜란드 디자이너다. 크라우벨은 타이포그래피 전통 너머의 탐색도 즐긴다. 1967년작 '뉴 알파벳New Alphabet'은 가로선과 세로선으로 이뤄진 실험적인 알파벳을 만들고자 한 개인적인 프로젝트로, 초기 컴퓨터 모니터와 사진 식자 장치에 적용되던 음극선관 기술cathode-ray tube technology을 이용했다. 이 서체는 예술로서의 타이포그래피에 대한 논쟁을 불러일으켰고, 디자인 커뮤니티로부터 엇갈린 반응을 얻었다. 크라우벨은 자신의 뉴 알파벳은 실제 쓰임을 목적으로 만든 것이 아닌, 전통적인 타이포그래피와 새로운 디지털 기술에 대한 하나의 표현일 뿐이라고 응답했다.

뉴 알파벳은 당시 뜨겁던 신기술을 기반으로 만들었기에 스마트하다. 기술의 가능성과 한계를 동시에 고려하기도 했다. 스마트 문자는 그 사용 범위 안에서 목적의식 있는 자신만의 규칙을 만들었다. 여러 기술 덕분에 디자이너들이 새로운 서체를 더 쉽게 만들 수 있게 되면서 21세기의 타이포그래퍼는 재검증과 각색의 기회를 충분히 얻게 되었다.

소문자

여백이 만드는 조각상

_____ 라틴어 체계를 포함해 알파벳에는 대문자와 소문자가 있다. 주조 활자를 사용하던 시기, 각 글자는 크기와 종류에 따라 구분되고 쓰임새에 따라 위쪽 서랍upper drawer과 아래쪽 서랍lower drawer에 보관되었다. 이것에서 대문자upper case와 소문자lower case가 파생되었다. 서구의 표기 체계에서 소문자와 대문자는 필수적인 것으로, 둘을 따로 생각하기는 어렵다. 하지만 한 세기가 넘게 언어 개혁가들은 이원적 알파벳을 단순화해야 한다고 주장했다. 1928년 독일의 진보적인 디자인 학교 바우하우스Bauhaus는 시간을 아끼고자 편지지에 적는 이름과 주소 등을 소문자로 쓰겠다고 선언했다. "말할 때 쓰지 않는 대문자를 왜 써야 하는가?"

그들의 말에는 일리가 있었다. 독일어는 배우고 읽기가 어려운 문자다. 뾰족한 프락투어Fraktur 서체는 보기에도 부담스러웠으며 모든 모음에 기호가 붙어 있었다. 신 타이포그래피The New Typography로 알려진 현대적 서체가 등장하면서 프락투어 서체는 낡은 것으로 전락했고, 소문자 알파벳이 널리 사용되었다. 산세리프 소문자는 배우기도 쉬웠고 조판 과정이 단순해서 더 경제적이기도 했다.

1940년대 내내 스위스의 모더니스트 디자이너들은 모두 소문자 헤드라인을 사용하기 시작했다. 소문자가 세리프 서체보다 현대적으로 보였고, 같은 서체라고 해도 대문자로 썼을 때보다 경쾌해 보였다. 익스페리멘털 젯셋Experimental Jetset이 콩파니 극장De Theatercompagnie을 위해 만든 포스터 '우리처럼 눈 먼net zo blind als wij'의 커다랗고 과감한 소문자 그로테스크 헤드라인은 힘이 넘칠 뿐만 아니라 조형적이라는 걸 보여준다. 타이포그래피를 형성하는 각 글자는 흰 여백 안에서 편안하게 어울린다.

비평가들은 왼쪽으로 치우친 소문자 그로테스크 서체가 창의적인 타이포그래피가 되기는 어렵다고 주장할 수 있다. 그렇다면 이 포스터를 똑같이 한번 만들어보라. 별 특색 없는 활자를 이용해서 시선을 끄는 포스터를 만든다는 게 얼마나 어려운 일인지 깨닫게 될 것이다.

net zo blind als wij

de theater
compagnie
gilgamesj

De Theatercompagnie
25 januari t/m 26 maart 2005

Regie: Theu Boermans
Tekst: Raoul Schrott
Vertaling: Tom Kleijn

Het Compagnietheater
Kloveniersburgwal 50
Amsterdam

reserveren 020 5205320
www.theatercompagnie.nl
info@theatercompagnie.nl

Spelers:
Anneke Blok
Theu Boermans
Stefaan Degand
Bracha van Doesburgh
Casper Gimbrère
Fedja van Huêt
Myranda Jongeling
Jeroen van Koningsbrugge
Hans Leendertse
Ruben Lürsen
Harry van Rijthoven
Lineke Rijxman

익스페리멘털 젯셋, 2004
'우리처럼 눈 먼' 포스터

MENACE by Chris Yee

Debuting as his first solo exhibition, Chris Yee invites you into his world of Misinterpreted Americana, parallel universes, rap royalty and bitter rivalries where everyone is a menace.

Including a year long collection of black and white ink work, Chris explores techniques familiar to stylings of 90's comics, punk, rap and gang aesthetics.

Opening reception:
6pm Wednesday
6 November 2013

Continues daily until:
11am–7pm Sunday
10 November 2013

Presented by:
kind of — gallery

Venue:
kind of — gallery
70 Oxford Street
Darlinghurst NSW

Sponsored by:
Magners Australia

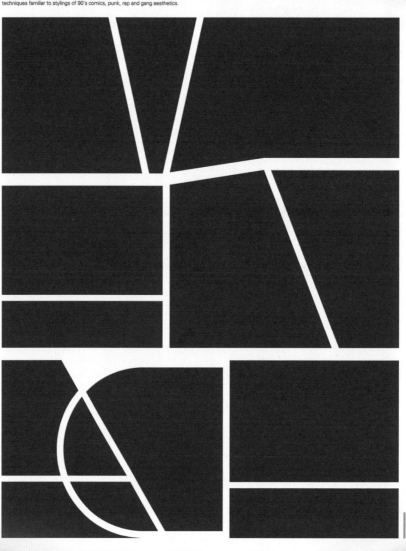

윙 라우, 2013
'위협' 포스터

미니멀리즘
적은 것이 더 좋은 것

_____ '적은 것이 더 좋은 것Less is more'은 1960년대 초반, 건축가 루드비히 미스 반데어로에Ludwig Mies van der Rohe가 처음 소개한 디자인 용어다. 이후 20세기를 정의하는 이 격언은 현대 디자인의 철학적 초석이 되었다. 사실 미스 반데어로에는 건물에 지나친 장식을 완전히 금하는 것을 의도했지만, 타이포그래피 미니멀리즘에서는 디자이너에게 조금 더 재량권이 주어진다. 기존의 활자 형태를 그대로 따를 수도 있고, 미니멀리즘이라는 콘셉트를 더 명료하게 드러낼 수도 있다.

윙 라우Wing Lau는 단순함을 통한 명료함을 추구했다. 그는 '디자인은 맥락 속에 있다'(즉 '해답은 문제 속에 있다')라는 격언을 지켜나가고 있다. 크리스 이Chris Yee의 첫 개인전을 위한 포스터 '위협Menace'의 미니멀한 형태, 모양, 리듬, 배열을 보면 라우가 크리스 이의 독특한 작품에서 타이포그래피적 해답을 찾았음을 발견할 수 있다. 크리스 이는 1990년대 만화를 연상시키는 기법을 탐구했다. 복잡한 디테일이 가득한 흑백 그림, 펑크, 랩, 갱을 연상하는 묘한 질감이 그의 작품의 특징이었다. 복잡한 이미지는 위협의 시대, 바로 현대 사회를 반영한다. 라우의 도전은 그의 작품을 그대로 빌려오는 방법을 취하지 않으면서, 작품 세계를 포스터에 반영하는 것이었다.

미니멀리즘은 텅 빈 그리드grid 위에 헬베티카Helvetica 폰트나 유니버스Universe 폰트로 줄을 긋는 것처럼 쉬운 일이 아니다. 지루한 레이아웃은 결코 해답이 될 수 없다. 라우는 만화책의 그리드 구조를 기반으로 포스터 이미지를 만들어냈다. 각각의 패널이 추상화된 문자를 만들고 이것들이 모여 'MENACE'라는 단어를 구성한다. 각 패널은 검은색에 대담하고 힘이 넘치지만, 여전히 미니멀한 이미지를 만든다.

표현적인 단순화
적은 글자로 강한 충격을

_____ '인터내셔널 스타일'이라고 불리는 스위스 타이포그래피는 차가운 느낌을 주며 개성과 표현력이 부족하다고 여겨진다. 하지만 악치덴츠 그로테스크Akzidenz-Grotesk, 유니버스, 헬베티카 같은 몇몇 산세리프 서체는 감정이 드러나지 않는 편이지만, (스위스 스타일이 적용된 몇몇 사례가 비슷해 보이는 것도 사실이나) 스위스 스타일이 단조롭기만 하다는 고정관념이 사실이 아님을 각종 포스터, 책자, 출판물을 통해 증명해왔다.

보편적인 그리드 시스템에 관한 책을 썼으며 인터내셔널 스타일의 선구자이기도 한 스위스 디자이너 요셉 뮐러 브로크만Josef Müller-Brockmann은 정형화된 타이포그래피에 만족하지 않았다. 1995년, 그는 잡지 〈아이Eye〉와의 인터뷰에서 이렇게 말했다. "질서는 늘 내게 희망적인 이미지였다. 그리드를 이용한 표면의 형식적인 구성, 판독성을 결정짓는 규칙(선의 길이, 단어와 문자 간의 간격 등)에 관한 지식, 색채의 의미 있는 사용은 작업을 합리적이고 경제적으로 완수하고 싶은 디자이너라면 반드시 통달해야 하는 도구다." 그렇다면 타이포그래피의 표현은 이 방정식의 어디에 들어가야 할까?

브로크만의 1960년 포스터 '더 적은 소음Weniger Lärm(공공 캠페인용 메시지)'은 겉보기엔 스위스 타이포그래피와 감정을 자극하는 사진이 결합해 있다. 심상치 않은 앵글로 촬영된 사진 위에 배치된 문자는 고통받는 여성의 몸에서 뿜어져 나온 것처럼 보인다. 미니멀한 구성을 통해 그는 감정적 고통의 원인과 결과를 한 장면으로 포착하고 보는 이에게 동정심을 유발한다. 더는 다른 것을 더할 필요가 없다. 이렇게 짝을 이룬 문자와 이미지는 불필요한 시각적 비유 없이도 제 역할을 해낸다. 그러나 디자이너는 '문자 그대로'의 스타일을 따르는 것을 경계해야 한다. 그 결과가 비인간적으로 보일 수 있기 때문이다. 다만 이 스타일의 진정한 의미와 그 자체로 독특한 타이포그래피적 표현법을 잘 통합하면 스타일의 한계를 넓히고, 시각적인 매력도 확보할 수 있다.

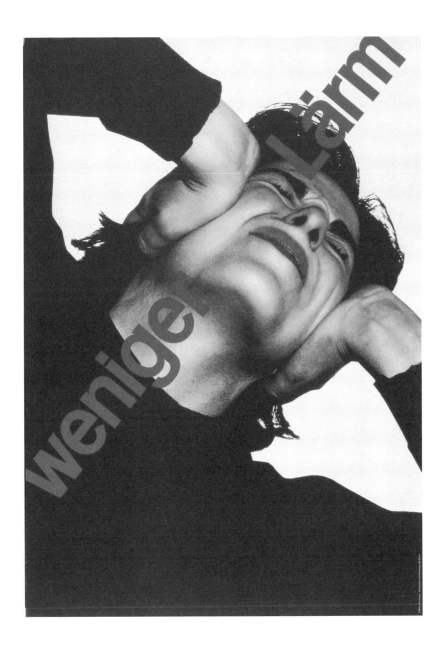

요셉 뮐러 브로크만, 1960
'더 적은 소음' 포스터

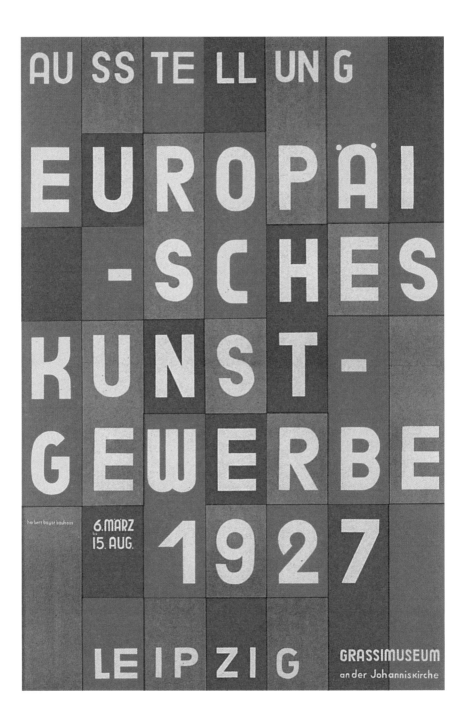

허버트 바이어, 1927
'유럽의 공예 미술 1927' 포스터

그리드
글자 상자 만들기

_____ 디자인은 경계 설정에 기반한다. 그리드는 한 페이지 안에 활자와 이미지의 경계를 그려내는 뼈대다. 아울러 활자가 찍힌 슬러그slug를 활자 상자, 다른 이름으로는 그리드에 보관하던 때인 초기 활자 조판 시대를 상징하기도 한다.

호주 출신 미국인 바우하우스 교사이자 모더니스트 디자이너 허버트 바이어 Herbert Bayer는 독일 라이프치히에서 열린 '유럽의 공예 미술 1927Europäisches Kunstgewerbe 1927' 포스터를 제작할 때 바로 이 상징을 염두에 두었던 듯하다. 라이프치히는 인쇄술의 중심지로 유명한 곳이었기에 그 상징은 매우 적절했다.

이 포스터는 색생의 상자가 묘하게 최면을 거는 듯한 패턴으로 보는 사람에게 두 차례 충격을 선사한다. 첫째, 꽤 긴 제목임에도 읽기 쉽다는 것. 각각 분리된 이미지인 것처럼 우리 눈은 글자를 차례대로 쫓게 된다. 이어지는 둘째, 놀랍게도 우리 뇌는 인지적으로 다시 글자들을 재조합해 제목을 이루는 단어를 만들어낸다.

그리드는 디자인 구상에서 꼭 필요한 부분이다. 타이포그래피가 자리 잡을 수 있는 골조 역할을 하기 때문이다. 즉 질서와 체계를 유지한다. 자유로운 형태의 타이포그래피를 추구하는 타이포그래퍼도 있지만, 엄격하고 정확한 활자와 그래픽 디자인을 위해서라면 그리드는 구상에 반드시 포함되어야 한다. 그리드가 엄격하게 디자인을 제한한다고 해도 그 밖의 다른 가능성은 충분히 생겨날 수 있다. 그리드는 활자를 가두는 효과적인 뼈대일 뿐 결함이 아니기 때문이다. 기억하라. 그리드는 절제를 위한 도구다. 각각의 제약 안에서 창조를 해야 하는 디자이너에게도, 관중에게도 마찬가지다. 관중은 그리드 덕분에 하나의 타이포그래피 상자에서 다음 상자로 뛰어다니며 지각 게임을 할 수 있다.

추상

가독성을 포기한 타이포그래피

———————————— 독자가 활자의 형태나 스타일, 구성에 정신을 뺏기지 않아야 한다는 것이 타이포그래피의 일반적 개념이다. 즉 가능한 한 미학적으로 즐거우면서 표현은 명료한 것이 타이포그래피의 목표다. 만일 그렇지 않다면 어떻게 될까?

19~21세기에 걸쳐 타이포그래퍼들은 타이포그래피의 순수성을 지켜야 한다는 신념에 저항해왔다. 읽을 가치는 없지만 읽을 수는 있는 조판이 이런 타이포그래피 혁명의 초석이었다. 혁명적 아이디어의 대다수는 잠깐 반짝했다 사라지는 유행에 지나지 않았지만, 추상적인 형태를 새로운 타이포그래피로 이용해보려던 시도는 타이포그래피의 잠재력을 끊임없이 시험한다는 것만으로도 확실히 도움이 되었다.

최근 많은 디자이너가 어떻게 해야 표현적 의사소통에서 활자가 더 중요한 역할을 할 수 있을지에 관한 본질적인 의문을 품은 채 컴퓨터 기술에 집중하고 있다. 헝가리 디자이너 아론 얀초Áron Jancsó의 '큐알토Qalto' 서체는 프리스타일 재즈처럼 흐르다가 뛰어오르는 듯하다. 글자 사이의 연결선은 두툼한 덩어리와 얇은 선으로 구성되어 있다. 선의 극명한 대조가 아름다운 시각적 효과와 독특한 리듬을 만든다. 얀초는 "어떤 글자에는 좋은 리듬이 있고, 또 어떤 것은 그렇지 않다"고 말한다. 그래서 그는 다양한 굵기의 선을 이용했다. 초기 초현실주의와 추상 미술을 떠올리게 하는 이 서체는 눈을 사로잡을 뿐만 아니라 강렬한 인상을 준다.

타이포그래피를 이용한 추상은 현실 세계에 닻을 내리고 있어야만 성공할 수 있다. 겉모습은 무질서해 보일지라도 그 메시지까지 예술적 충동에 모두 가려져서는 안 된다. 추상적 표현은 디자이너가 전달하고자 하는 정보로서 사람들을 유혹하는 미끼로만 이용되어야 한다.

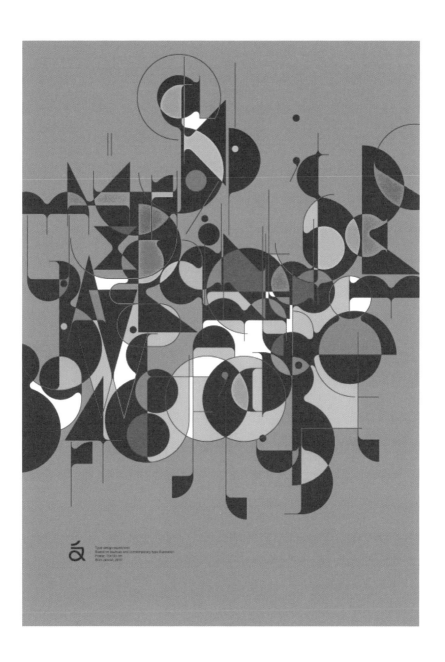

아론 얀초, 2012
'큐알토' 서체

장난과
즉흥

—

Jamie Reid / Tom Carnase / Milton Glaser / Rizon Parein /
Roger Excoffon / Paul Belford / Alexander Vasin / Lester Beall /
Neville Brody / Eric Gill / Tom Eckersley

랜섬 노트
즉흥적으로 오려낸 활자

_____ 매우 익숙한 타이포그래피의 클리셰 중 하나인 '랜섬 노트'는 유괴범이나 범죄자들이 자신의 정체를 숨기고 요구 사항을 전할 때 쓰던 방법이었다. 이탈리아 미래주의자와 유럽 다다이스트가 인쇄된 편지나 선언문에 쓰던 타이포그래피 도구이기도 했다. 어쩌면 작품에 신문이나 잡지에서 뜯어낸 활자를 첨가하던 입체파가 원조일지도 모른다.

랜섬 노트 방식이 마지막으로, 가장 최근에 사용된 것은 타이포그래피의 규칙을 고의로 깨트리는 펑크 스타일 레터링punk style of lettering에서였다. 대표적 예로 영국 디자이너 제이미 레이드Jamie Reid가 디자인한 섹스 피스톨즈Sex Pistols의 싱글 앨범 〈갓 세이브 더 퀸God Save the Queen〉 커버가 있다. 이 앨범의 커버 이미지는 랜섬 노트 레터링을 펑크 스타일의 전형으로 자리 잡게 했으며, 가장 유명한 클리셰 중 하나가 되었다.

레이드의 고전적인 유괴범 버전이 가장 친숙하지만, 오늘날에는 랜섬 노트식 표현에도 여러 유형이 있다. 종이를 오려 붙인 듯한 타이포그래피의 경우, 그 타이포그래피가 없으면 메시지 전달이 실패할 때 펑크 스타일을 넘어서는 효과적인 방법이 될 수 있다. 랜섬 노트는 (범죄자와 펑크가 떠오른다는) 상징적인 약점이 있어서 현명하게 사용해야 한다. 곧장 연상되는 레퍼런스가 있다는 이유만으로 이 타이포그래피를 불신해서도 안 되지만 말이다.

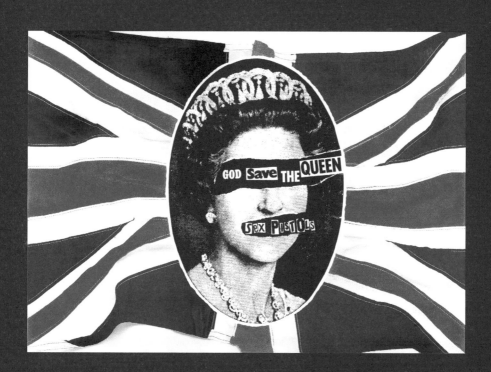

제이미 레이드, 1977
〈갓 세이브 더 퀸〉 앨범 커버

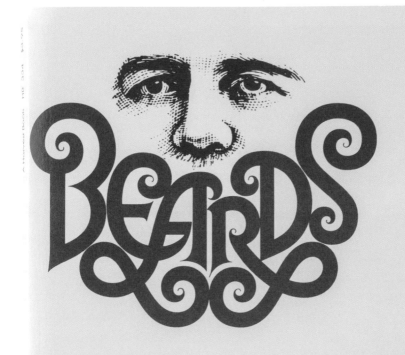

Reginald Reynolds

The fascinating history of beards through the ages.
"First-rate entertainment." —San Francisco Chronicle

유희

두 개의 의미를 담아낸 하나의 이미지

디자이너가 작업 중 우연히 시각적 유희를 발견하는 일은 타이포그래피적 경험보다 큰 만족감을 주곤 한다. 유희는 디자이너들이 가장 일반적으로 사용하는 수단 가운데 하나다. 진부한 표현을 피해 유희에 성공하기란 여간 어려운 일이 아니다. 그런 의미에서《수염Beards》의 표지는 시각적 유희의 클래식이며 그래픽적 재치의 패러다임이다. 허브 루발린이 구상하고, 해리스 르윈Harris Lewine이 아트 디렉터를 맡고, 앨런 페콜릭Alan Peckolick이 디자인한 이 표지의 콘셉트는 활자와 레터링으로 제목을 코믹하게 그려내는 루발린 스타일의 정수다.

시각적 유희는 두 가지 인지적 경험을 동시에 제공한다. 이 표지의 경우, 톰 카네이스Tom Carnase의 특별한 레터링이 양식화된 글자 장식인 소용돌이 모양으로 풍성한 수염을 표현한다. 그와 함께 'BREAD'라는 글자를 또렷하게 드러낸다. 예스러운 판화 느낌의 눈과 코 그림은 우아함까지 더한다.

타이포그래피적 유희를 만들 때는 절대 농담을 강요해서는 안 된다. 단어와 이미지가 자연스럽게 즐거움을 이끌어내도록 해야 한다. 직접 보면 이해할 수 있을 것이다. 50년이 지났는데도 이 책 표지의 명성은 그래픽 디자인 역사 속에 살아 숨 쉬고 있다.

앨런 페콜릭, 톰 카네이스,
허브 루발린, 해리스 르윈, 1976
《수염》 표지

수수께끼 그림
그림으로 대체한 단어

 역사 깊은 그래픽적 비유 중 하나인 수수께끼 그림rebus은 단어의 새로운 표현이다. 때로는 그 단어의 의미를 암시하는 그림이나 기호로 구성된 퍼즐일 때도 있다. 수수께끼 그림을 흉내 낸 빈도로 따졌을 때 가장 친숙하고 유명한 것은 1977년 밀턴 글레이저Milton Glaser가 디자인한 'I ♥ NY'일 것이다.

사랑을 하트 모양으로 표현하는 것은 어릴 적부터 줄곧 사용하던 상징으로, 단순하지만 매우 의미심장하다. 하트는 절대 뛰는 걸 멈추지 않는다. 하트의 상징은 모든 사람과 연관될 수 있으며 어디에나 적용될 수 있다. 한마디로 보편적인 상징이라는 뜻이다.

모든 수수께끼 그림이 I ♥ NY만큼 판독하기 쉬운 것은 아니다. 하지만 수수께끼 그림은 로고나 다른 그래픽 식별자의 기초로서 타이포그래피적 장치의 필수 요소다. 많은 경우 시각적인 상징이 단어나 구절, 단 한 글자까지도 대체한다. 이런 방식은 로고나 타이틀에 활용될 때가 많은데, 그 예가 바로 폴 랜드가 디자인한 IBM 로고다. I ♥ NY 다음으로 유명한 이 로고에서는 '눈eye'과 '벌bee' 그림이 각각 'I'와 'B'를 대체한다.

수수께끼 그림은 최근 몇 년 동안 지나치게 많이 활용된 감이 있지만 여전히 중요한 타이포그래피의 표현 도구다. 일단 이 방식을 쓰기로 했다면 장난스러우면서도 모호하지 않게 만드는 것이 중요하다. 만약 글레이저가 하트 모양 대신 빨간 입술 등을 상징으로 사용했다면, 그 워드마크를 보자마자 사랑을 떠올리기는 어려웠을 것이다.

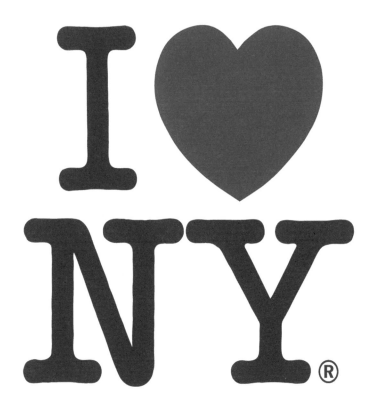

밀턴 글레이저, 1977
'I♥NY' 로고

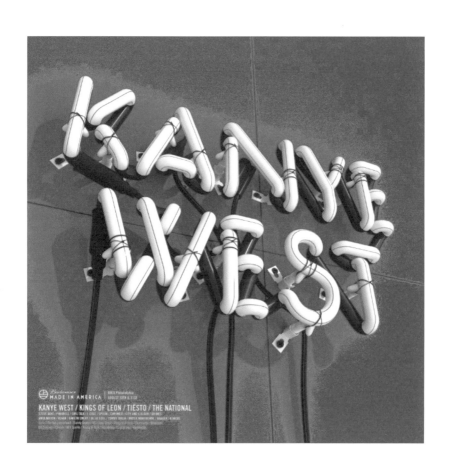

리존 파레인, 2014
'카니예 웨스트' 포스터

조명 효과
밝은 면

_____ 밤이 되면 별도 뜨지만 네온사인도 켜진다. 밝게 빛나는 타이포그래피가 주는 시각적 경험은 매우 강렬하며 무한한 디자인적 함의를 내포한다. 낮에는 평범해 보이는 간판도 밤에는 새롭게 살아난다. 어두운 배경 위로 빛나는 네온사인이 두둥실 떠오르니 말이다.

이제는 네온사인을 사진으로 찍지 않고도 인쇄물에 같은 효과를 낼 수 있게 되었다. 포토샵을 이용하면 글자에 빛나는 효과를 줄 수 있다. 결과물은 종이에서든 스크린에서든 충분히 설득력 있다. 네온사인을 이용한 디자인의 목표는 특별한 효과를 줄 '가치가 있는' 타이포그래피를 만드는 것이다.

리존 파레인Rizon Parein이 카니예 웨스트Kanye West를 위해 만든 네온사인은 시네마 4DCinema 4D와 브이 레이V-ray 소프트웨어를 이용해 만든 완벽한 눈속임이다. 진짜 간판처럼 보이지만 실제로는 존재하지 않는다. 파레인은 마법같이 밝은 빛을 이용해 활자를 입체적으로 그럴듯해 보이게 만들었다. 실제인지 연출인지 분간이 어려울 정도다.

조명 효과를 낸 타이포그래피는 가짜처럼 보일 필요가 없다. 2차원 활자의 표면을 3차원처럼 반짝이게 하는 여러 방법이 있겠지만, 어쨌든 진짜처럼 보일수록 더 좋다.

참신함
진지한 재미를 주다

_____ '참신함novelty'이라는 용어는 관습에 얽매이지 않거나 장난스러워 보이는 면이 있어서 실험적이거나 사소하다는 의미를 내포한다. 참신함을 과시하는 서체 대부분은 레이아웃에 재치를 가미해서 재미있게 사용할 수 있지만, 몇몇 서체는 서체 디자인의 패러다임을 변화시키기 위한 진지한 시도를 하기도 했다. 그러나 참신한 서체는 오랫동안 널리 통용되지 않는다. 너무도 빨리 퇴색되기 때문이다. 다양한 목적으로 여기저기 사용되는 '고전적인 참신함'이 존재하긴 하다. 디자인에 참신함이 필요하다면 정교한 기준의 선택 과정을 통해 그 참신함을 적용해야 한다. 아울러 참신함이 불필요해지는 것을 막는 게 타이포그래퍼가 할 일이다.

로저 엑스코퐁Roger Excoffon의 칼립소Calypso 서체가 참신한 서체인지 실험적인 서체인지(또는 그 둘 다인지)에 대한 논쟁은 끝이 없지만, 진지하면서 재미있는 서체의 좋은 예라는 점은 분명하다. 1958년 퐁드리 올리브Fonderie Olive가 처음 공개한 칼립소 서체는 참신함의 모든 특징을 보여줬다. 과감한 벤데이 도트(망점)무늬와 종이가 부드럽게 말린 듯한 표현이 채색 대문자illuminated capitals의 현대적 버전처럼 보였다. 흰색에서 검은색으로 변해가는 망점으로 실제 금속 활자를 만들어내는 것은 기술 면에서 도전이었다. 엑스코퐁은 글자들의 아웃라인을 스케치하고, 에어브러시로 명암을 넣은 다음 도트 스크린dot-screen으로 전환했다. 칼립소 대문자 활자는 20, 24, 30, 36포인트로 주조되었고, 마침표와 하이픈까지 만들었다. 제조 과정과 궁극적인 미의식 차원에서도 참신한 서체였다.

다른 참신한 서체와 마찬가지로 칼립소 서체도 직접 적용해봐야 결과를 알 수 있다. 엄청나게 매력적일 수도, 맥이 풀릴 정도로 암담할 수도 있다. 이런 서체를 잘 다루려면 일정 수준의 자제력이 필요하다. 칼립소가 가장 잘 사용된 예는 1970년대 초반 대안 문화 잡지 〈US〉의 두 글자짜리 로고로 쓰였을 때다. 칼립소의 둥글게 감긴 글자 모양과 망점이 잡지의 콘셉트를 완벽하게 상징했다.

로저 엑스코퐁, 1958
'칼립소' 서체

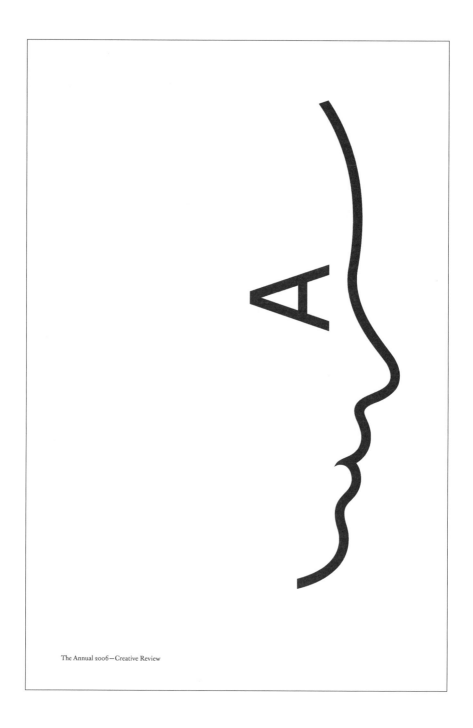

The Annual 2006—Creative Review

폴 벨포드, 2006
〈크리에이티브 리뷰〉 포스터

얼굴 모양
서체로 초상화 만들기

서체로 초상화를 만드는 것은 뛰어난 타이포그래퍼로서 반드시 갖추어야 할 덕목은 아니지만, 잘 다룰 줄 안다면 꽤 유용한 기술이 된다. 타이포그래피로 기발하게 조립해 만든 사람 얼굴을 보면, 서로 다른 글자의 병렬 조합이 인지적 쾌감을 자극해 보는 이에게 만족감을 준다.

초상화는 실존 인물이거나 가상 인물의 얼굴일 수 있는데, 이런 종류의 타이포그래피적 수법은 다양한 곳에 응용할 수 있다. 그 파생물이 바로 그림으로 된 장난, 그래픽으로 만든 이모티콘으로, 이는 콜로폰colophon(판권 페이지, 출판사 마크 등을 의미한다-옮긴이)과 같다. 행복이나 슬픔 같은 기본적인 이모티콘은 :-) 과 ;-(처럼 구두점을 이용해 만들 수 있다.

좀 더 규모가 큰 경우, 사람의 얼굴과 닮게 하려고 다소 복잡한 문자, 숫자, 구두점을 포함한 타이포그래피도 있다. 그러나 폴 벨포드Paul Belford가 디자인한 2006년 〈크리에이티브 리뷰Creative Review〉의 연례 시상식 포스터는 상당히 단순하고 우아하다. 벨포드는 서체로 얼굴 전체를 만드는 대신 뜬 눈 모양과 닮은 산세리프체 'A'로 미니멀한 구성을 완성했다. 한편으로는 시각적 유희 같기도 하고 타이포그래픽적 변형 같기도 한 힘이 넘치는 이 서체의 구성은 사람들의 시선을 한 번 더 사로잡는다. 그리고 절대 잊지 못할 기억으로 남는다.

벨포드처럼 과하지 않게 영리한 콘셉트를 시도해보자. 그리고 얼굴을 만들 때는 캐릭터를 현명하게 고르는 게 좋다. 보는 사람이 깜짝 놀랄 만한 요소를 넣는 것이다.

통합

미술과 활자의 결합

활자와 이미지의 완벽한 결합은 좋은 그래픽 디자인의 필수 요소 중 하나다. 포스터는 완벽한 결합을 뽐내기 위한 최적의 장르지만, 두 요소를 결합하지 않고 이미지에 한두 줄의 활자만 배치하는 것으로 끝내는 미니멀리스트 디자이너도 많다. 모든 악기가 조화를 이루는 교향곡처럼 활자와 이미지가 잘 어울리면 그 결과는 조화롭고 아름다운 데다, 강력한 효과까지 낸다.

타이포그래피는 요소들 사이의 관계에서 성공하고 실패한다. 성공적인 포스터 타이포그래피의 목표는 조화로운 교향악의 클라이맥스에 도달하는 것이다. 그런 의미에서 알렉산더 바신Alexander Vasin의 작품은 재치 있게 개념적 통합을 이룬 걸작이다. 바신이 디자인한 포스터는 모스크바 내 타이포그래피 커뮤니티 확립을 목표로 한 연례 학회, '타이포마니아 2015Typhmania 2015' 시리즈 중 하나였다. 활자와 타이포그래피와 관련한 학회이기에 웬만큼 뛰어나서는 포스터로 선택되지 못했을 것이다.

이 포스터는 활자와 이미지의 결합이 미니멀한 헤드라인과 그림의 조합만큼이나 새롭고 현대적일 수 있음을 보여주는 좋은 예다. 이 디자인의 성공은 '계획된 즉흥' 덕분에 가능했다. 활자는 이미지(이 경우 사진이었지만, 같은 기술을 일러스트에도 적용할 수 있다) 주변과 내부에 꼭 맞아떨어지게 제작되었다. 그래픽 디자이너는 언제나 잘 기획된 구성, 전하고자 하는 메시지와 미학이 매끄럽게 잘 조합된 구성을 목표로 해야 한다.

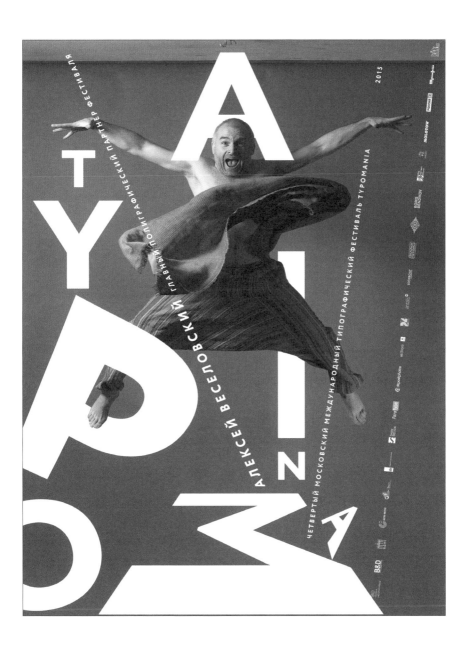

알렉산더 바신(사진 : 보리스 밴디코브), 2015
'타이포매니아 2015' 포스터

비율
크게 그리고 작게

_____ 타이포그래퍼는 결정할 게 많다. 그 가운데 가장 중요한 결정은 각 글자의 크기를 정하는 문제일 것이다. 크고 작은 글자들의 병렬은 강렬함을 주는 결정적인 요소다. 맡은 작업의 요구 조건에 따라 일부 요소, 예를 들어 신문이나 잡지의 헤드라인 등은 다른 글자보다 커야 한다. 하지만 어떤 경우에는 타이포그래퍼의 본능, 미학, 지능이 온전히 디자인을 이끌어나가야 한다. 물론, 그 결과물은 신중히 계획된 구성이어야 한다. 레이아웃이 혼란스러워 보이거나 즉흥적으로 보이더라도 말이다.

레스터 벨Lester Beall의 1937년 〈PM〉 잡지의 표지는 과격한 글자 크기의 변화와 그에 정확히 어울리는 서체 선택이 얼마나 시각적 강렬함을 줄 수 있는지 보여준다. 시대를 초월한 이 디자인은 장식적이고 예스러운 대문자 'P'와 현대적인 소문자, 슬랩 세리프 'm'으로 구성되어 있다. 벨이 결정한 서체에 다양한 상징적 의미를 부여할 수 있다. 그중 가장 강력한 해석은 P가 전통을 상징하고, m이 기계 문명의 시대성을 의미한다는 것이다. 둘은 공존하지만 m이 현재 오름세에 있음을 보여주기도 한다.

러시아 구성주의와 신 타이포그래피에 영향을 받은 이 타이포그래피 작품은 표지를 동적이게 한다. 크기가 유일한 요소는 아니다. 살짝 비스듬히 자리 잡은 m은 놀랍도록 선명한 오브제인 반면, 아주 삭은 빨간색 P는 그늘이 드리운 것처럼 만들었다. 또한 m에 빨간색 막대기 두 개를 얹은 것 역시 별 의미 없어 보일지 몰라도, 현대성이 우세함을 보여주는 계획된 효과였다.

크기 조정은 타이포그래퍼가 가진 최고의 도구다. 그런 의미에서 이 예시는 추상적인 타이포그래피적 아이디어가 어떻게 강력하고 잘 통제된 그래픽 디자인이 될 수 있는지를 잘 보여준다.

장난과 즐거움

레스터 벨, 1937
〈PM〉 표지

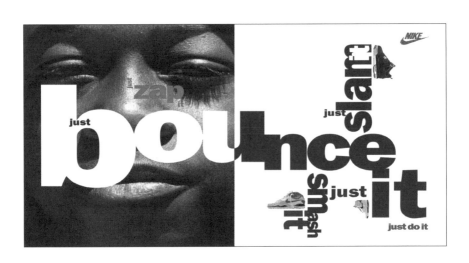

네빌 브로디, 1988
'저스트 두 잇' 나이키 광고

무질서
과격한 변화

_____ 한 디자인에서 글자의 크기가 과할 정도로 다양하면, 모든 글자가 획일적인 경우보다 오히려 보는 사람의 눈길을 훨씬 사로잡는다. 타이포그래피에서도 똑같은 레이아웃에 크기가 다양한 글자들이 뒤섞여 있으면 산만해 보일 수 있지만, 반대로 텍스트가 읽힐 확률은 더 높아진다. 물론, 이때 정말 중요한 것은 그 내용과 문맥이다.

영국 디자이너 네빌 브로디Neville Brody가 1981~1986년까지 포스트모던 잡지 〈더 페이스The Face〉를 디자인하고 아트 디렉팅했을 때, 그의 타이포그래피는 모더니즘적 단순함의 전형이었다. 브로디의 레이아웃에 스민 세심하게 통제된 무질서는 길들여지지 않은 타이포그래피적 야만성의 표출이기도 했다. 1950년대 초기 로큰롤 음악이 10대들 내면의 야성을 분출했듯이 말이다.

음악과의 비유는 적절했다. 표제 광고용 활자의 크기 변화는 활자의 리듬과 색을 포착하려는 브로디의 욕망에서 나왔다. 동시에 보는 사람이 '텍스트가 포함한 언어만큼 그 텍스트의 시각적 측면에도 감정적으로' 반응하도록 유도하기 위한 것이었다. 브로디는 〈아이〉 잡지에서 타이포그래피적 부조화를 만들어내는 작업에 관해 이렇게 말했다. "우리는 쓰인 단어에서 시각적인 특징을 찾아내려고 한다. 크기 변화는 활자의 기본 리듬과 시각적 질에도 영향을 주어서 시각적 시의 형태를 만들어낸다."

1980년대 후반 포스터모더니스트들은 20세기 중반 모더니스트의 순수성에 반기를 들었다. 〈더 페이스〉는 이 시기의 상징적인 존재였지만, 브로디의 뒤죽박죽 섞인 타이포그래피와 활자 크기의 불규칙한 변화에 대한 실험에서 배운 교훈은 지금도 적용 가능하다. 타이포그래퍼에게는 선택지가 있다. 타이포그래피가 사용자에게 안락한 독서 환경을 만들어줘야 할 때는 활자 크기의 불규칙한 변화가 효과적이지만은 않다. 하지만 흥분과 긴박감을 드러내야 할 때라면 타이포그래피적 '잡탕'을 만드는 데에 몸을 사릴 필요가 없다.

머리글자

서곡 역할을 하는 글자

_____ 글의 시작 부분을 강조하는 머리글자drop cap가 가장 적절히 사용된 예로 성경만 한 것이 없다. 특정 문단을 시작할 때 일종의 타이포그래픽적 서곡으로 채색한 글자를 사용하는 습관은 성경과 그 외 종교적인 필사본에서 비롯된 것이다. 이 관행은 인쇄기 등장 이후 만들어진 요하네스 구텐베르크의 성경에도 전승되었다.

성경의 머리글자는 장식만을 위한 것이 아니었다. 인쇄기 등장 이전의 필경사는 본문에서 새로운 구절, 시편, 단락이 시작되는 부분을 표시하기 위해 장식 글자를 사용했다. 초기의 장식 글자는 실제로 과하게 화려하고 일러스트적 측면이 강한 데 비해, 1903년 도브스 프레스Doves Press의 성경을 위해 에드워드 존스턴 Edward Johnston이 디자인한 머리글자 'I'는 15세기 베니스의 인쇄체를 반영하는 듯한 세련미가 넘친다. 이런 존스턴의 작품이 에릭 길Eric Gill에게 큰 영향을 미쳤다. 길은 1931년 〈네 개의 복음서〉 중 창세기 1장 1절에 사용한 글자처럼 존스턴보다는 훨씬 '연극적인' 채색 글자로 유명하다.

문장이나 문단의 시작을 알리는 큰 글자라면 무엇이든 머리글자, 즉 드롭캡이다. 디자이너는 이 머리글자를 본문 옆에 또는 본문 위에 따로 둘 수도 있다. 머리글자 스타일은 유행이 빠른 편이다. 머리글자는 용도가 워낙 많아서 타이포그래퍼들이 과도하게 사용하거나 전체 레이아웃에서 어울리지 않게 쓰이기도 쉽다. 그러나 신중하게 잘 만든 머리글자는 심심한 인쇄물에 눈에 띄는 대비를 만들고, 고루한 레이아웃에 우아함을 더하고, 독자들의 시선을 원하는 곳에 머물게 할 수 있다.

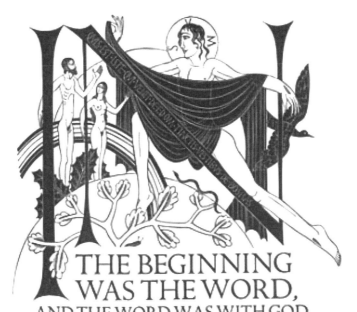

THE BEGINNING
WAS THE WORD,
AND THE WORD WAS WITH GOD,
AND THE WORD WAS GOD. THE
SAME WAS IN THE BEGINNING WITH GOD. ALL
THINGS WERE MADE BY HIM, AND WITHOUT HIM
WAS NOT ANY THING MADE THAT WAS MADE. IN
HIM WAS LIFE, AND THE LIFE WAS THE LIGHT OF
MEN. AND THE LIGHT SHINETH IN DARKNESS;
AND THE DARKNESS COMPREHENDED IT NOT.

에릭 길, 1931
〈네 개의 복음서〉

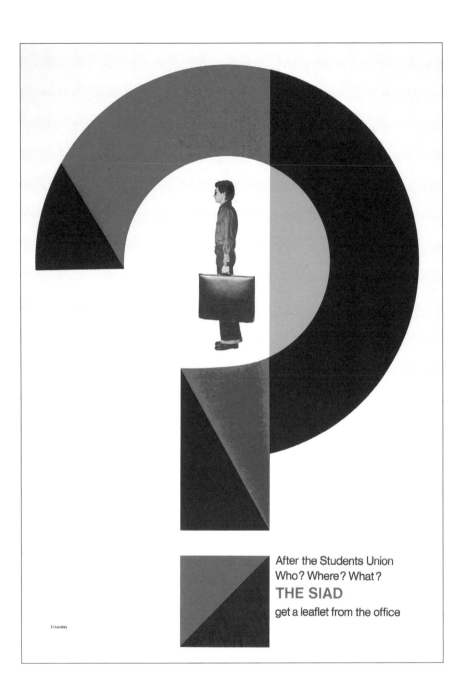

Eckersley

After the Students Union
Who? Where? What?
THE SIAD
get a leaflet from the office

톰 에커슬리, 1990
'더 사이드' 포스터

구두점
언어적 표지판

_____ 글자와 숫자만이 타이포그래피의 중요한 요소는 아니다. 구두점을 잊어선 안 된다. 구두점은 읽기에 도움을 주고, 종종 구상주의적이고 상징적인 무게를 갖는 추상적인 표시기도 하다. 느낌표, 물음표, 쉼표, 붙임표, 쌍점만으로 이야기를 전달할 수는 없지만, 그 마크에는 수많은 표현이 숨어 있다. 최신 트렌드인 이모티콘만 봐도 알 수 있다.

느낌표는 선언적 성격을 띠지만, 굵은 고딕체 조판에서 느낌표가 여러 개 쓰이면 위급함, 불안함, 부담스러운 감정을 불러일으킨다. 보통 물음표는 의문문에 사용되지만 커다랗게 배치되면 해답을 찾는 데 도움을 주는 표지판으로 읽을 수 있다. 구두점 각각의 의미는 한정되어 있지만 그 특징적인 한계 안에서 타이포그래피적 가능성은 다양하게 열려 있다.

톰 에커슬리Tom Eckersley의 포스터 'The Siad'는 완벽하게 '기하학적으로 디자인된' 물음표다. 위쪽 절반이 과녁처럼 지면의 중심에 위치한 느낌표는 꿈만 같던 미술 학교를 떠나 현실 세계에 발을 내딛는 젊은 졸업생들에게 큰 소리로 말을 건다. '누구? 어디? 무엇?Who? Where? What?'이라는 단어는 문자 그대로 엄격하게 사용된 것이 아니라 두드러지게 눈에 띄는 느낌표를 보완할 목적으로 사용되었다.

타이포그래피는 단어의 조합이지만 때로는 구두점이라는 간단한 기호를 통해 더 잘 전달될 수 있다. 상징적인 요소와 현실적인 요소가 결합했을 때 비로소 완전한 이야기를 들려준다. 그것도 이토록 놀라운 이야기를 말이다.

용어 사전

구성주의
1917년 러시아 혁명 때 탄생한 미술과 디자인 운동. 예술을 위한 예술을 거부하고 사회적 용도가 있는 예술에 찬성한다. 비대칭한 활자 구성, 묵직한 가로선, 장식 없이 제한된 색깔 등이 특징이다.

그로테스크
헤드라인, 광고, 표지판 등에 사용되는 글자 폭이 넓은 고딕체 또는 산세리프체의 한 종류

다다이즘
1916년 스위스 취리히에서 시작된 반 미술·디자인·문예 운동. 정기 간행물과 광고 디자인에 혁명을 일으켰다. 서로 충돌하는 서체, 혼란스러운 레이아웃, 날것의 이미지가 특징이다.

드롭캡
'머리글자'로도 불린다. 새로운 챕터, 문단, 단락이 시작되는 부분을 표시하기 위해 크기를 키운 글자다. 여기에 장식을 하면 '채색 머리글자'가 된다.

레이저 커팅
레이저를 이용해 어떤 재료에서 모양이나 패턴을 도려내는 것

레트로
현대적 맥락에서 빈티지 디자인 요소를 샘플링하거나 그대로 따르는 것

로코코
1700년대 초기 프랑스에서 시작된 예술 양식. 소용돌이무늬, 덩굴무늬, 동물 형태 등을 이용한 화려한 장식이 특징이다.

리소 크레용
잉크나 액체를 흡수하지 않는 석판에 그림을 그릴 때 사용하는 유성 연필 또는 크레용. 리소 크레용의 굵은 선은 대담한 표기에 유용하다.

망점
인쇄물의 사진과 그림에 나타나는 연속적인 크고 작은 점

명판
기관의 이름이나 직명, 성명 따위를 새긴 일종의 도장. 신문의 경우에는 발생 기관의 이름, '워드마크', '마스터헤드'라는 뜻으로도 쓰인다.

미래주의
1909년 이탈리아에서 시작된 급진적인 미술·디자인 운동. 미래주의 타이포그래피는 '말의 자유parole in libertà'라고 불리며, 소음과 대사를 나타내기 위해 만들어진 단어들로 특징 지어진다.

바로크
17~18세기 유럽의 미술·디자인 양식으로 화려하게 장식된 디테일을 발전시켰다. 현대에는 과하게 장식적인 그래픽 디자인이나 타이포그래피를 의미할 때 사용된다.

바우하우스
국가 지원을 받은 영향력 있는 독일의 디자인 학교(1919~1933년)였으나 나치가 폐교했다. 현대적인 디자인과 타이포그래피의 원천으로 유명하다.

버내큘러
타이포그래피에서 '버내큘러'란 별생각 없이 쓰는 일상적인 활자나 글자를 뜻한다(이를테면 주차장이나 세탁소 꼬리표 등에 사용하는 글자).

베지어 곡선
컴퓨터 그래픽에 사용되는 모수 곡선. 시작점과 끝점 그리고 그 사이에 위치하는 내부 제어점의 이동으로 다양한 자유 곡선을 얻는 방법

비잔틴
5~6세기 비잔틴 제국의 복잡한 디자인의 미술과 건축. 복잡하고 장식적인 타이포그래피를 비잔틴 스타일이라고 말하기도 한다.

산세리프
세리프, 즉 글자 끝에 있는 작은 돌출선이 없는 활자

스워시
타이포그래피를 꾸며주는 장식, 때로는 '꼬리'라고도 부른다.

스위스 타이포그래피
인터내셔널 스타일이라고도 알려진 이 디자인 운동은 활자, 색, 그림, 장식에 엄격한 제한을 주장하며, 제한받지 않는 가독성, 기능성, 해독성을 목표로 한다.

슬랩 세리프
주로 목활자에서 발견되는 굵고 뭉툭한 세리프. 금속, 사진, 디지털 형식에서도 보인다.

슬러그
조판 기계에 사용하는 금속 활자 한 조각

신 타이포그래피
1928년 얀 치홀드Jan Tschichold가 분류한 새로운 스타일의 타이포그래피. 형태상의 모든 전형적인 규칙을 깨고 비대칭, 단순함, 산세리프, 제한된 장식을 내세웠다.

실크스크린
잉크가 고운 천을 통해 종이에 묻게 하는 인쇄 기술. 고무나 풀로 잉크가 침투하지 못하게 막은 부분은 인쇄되지 않는다.

아르누보
세기 전환기의 미술과 디자인 운동이자 양식. 자연을 모방한 장식과 덩굴 식물의 과도한 사용으로 유명하다.

아르데코
1920년대 유럽에서 시작되어 산업화된 세계 곳곳에 퍼진 현대적인 국제 미술과 디자인 운동

에어브러시
페인트, 잉크, 염료 등 다양한 재료를 분사하는 도구로, 전기를 이용해 공기압을 만든다. 원래는 사진 리터치를 위해 사용되었으나, 오늘날엔 페인트를 흩뿌린 효과를 주는 포토샵 도구를 일컫는 말이기도 하다.

이원적 알파벳
소문자와 대문자, 두 가지 글자를 모두 가지고 있는 알파벳

입체파
물체를 분석, 분해 및 추상화된 형태로 재조립하는 혁명적인 방식의 표현 방법. 파블로 피카소, 조르주 브라크가 선구자였다. 그래픽 디자이너들은 모던함을 표현하기 위해 양식화된 매너리즘으로서 입체주의를 차용한다.

작토 나이프
유명한 공구 브랜드. 활자 조판을 담아두는 상자, 게라를 포함해 모든 걸 다 자를 수 있어서 메커니컬 아트 작가들이 사용한다.

절대주의
1920년대 내내 타이포그래피와 레이아웃에 영향을 끼친 러시아의 추상 미술 운동. 기본적인 기하학적 형태, 즉 원, 사각형, 선, 직사각형에 뿌리를 두고 제한된 범위의 색으로 채색을 했다.

포스트스크립트
특히 컴퓨터 활자를 제작할 때 벡터 그래픽을 만들기 위한 컴퓨터 언어

플로피 디스크
컴퓨터 데이터를 저장하기 위해 사용하는 것으로 플라스틱 컨테이너 안에 들어 있는 잘 구부러지는 디스크

활판 인쇄
문자 인쇄를 주로 하는 볼록판식 인쇄

함께 읽으면 좋은 책

Baines, Phil and Catherine Dixon. *Signs: Lettering in the Environment*, Laurence King, 2008.

Bataille, Marion. *ABC3D*, Roaring Brook Press, 2008.

Bergström, Bo. *Essentials of Visual Communication*, Laurence King, 2009.

Burke, Christopher. *Active Literature*, Hyphen Press, 2008.

Cabarga, Leslie. *Progressive German Graphics, 1900-1937*. Chronicle Books, 1994.

Carlyle, Paul and Guy Oring. *Letters and Lettering*. McGraw Hill Book Company, Inc., date unknown.

DeNoon, Christopher. *Posters of the WPA 1935–1943*. The Wheatley Press, 1987.

Hayes, Clay. *Gig Posters: Rock Show Art of the 21st Century*, Quirk, 2009.

Heller, Steven. *Merz to Emigre and Beyond: Progressive Magazine Design of the Twentieth Century*. Phaidon Press, 2003.

Heller, Steven and Gail Anderson. *New Vintage Type*, Watson Guptil, 2007.

Heller, Steven and Seymour Chwast. *Graphic Style: From Victorian to Post Modern*, Harry N. Abrams, Inc., 1988.

Heller, Steven and Louise Fili. *Deco Type: Stylish Alphabets of the '20s and '30s.* Chronicle Books, 1997.

------. *Design Connoisseur; An Eclectic Collection of Imagery and Type*, Allworth Press, 2000.

------. *Stylepedia*, Chronicle Books, 2006.

------. *Typology: Type Design from The Victorian Era to The Digital Age.* Chronicle Books, 1999.

Heller, Steven and Mirko Ilic. *Anatomy of Design*, Rockport Publishers, 2007.

------. *Handwritten: Expressive Lettering in the Digital Age*, Thames and Hudson, 2007.

Hollis, Richard. *Graphic Design: A Concise History*, Thames and Hudson, Ltd., 1994.

Kelly, Rob Roy. *American Wood Type 1828–1900: Notes on the Evolution of Decorated and Large Types.* Da Capo Press, Inc., 1969.

Klanten, R. and H. Hellige. *Playful Type: Ephemeral Lettering and Illustrative Fonts*, Die Gestalten Verlag, 2008.

Keith Martin, Robin Dodd, Graham Davis, and Bob Gordon, *1000 Fonts: An Illustrated Guide to Finding the Right Typeface*, Chronicle Books, 2009.

McLean, Ruari. *Jan Tschichold: Typographer*, Lund Humphries, 1975.

------. *Pictorial Alphabets,* Studio Vista, 1969.

Müller, Lars and Victor Malsy. *Helvetica Forever*, Lars Müller Publishers, 2009.

Poynor, Rick. *Typographica,* Princeton Architectural Press, 2002.

Purvis, Alston W. and Martijn F. Le Coultre. *Graphic Design 20th Century,* Princeton Architectural Press, 2003.

Sagmeister, Stefan. *Things I Have Learned in My Life So Far*, Abrams, 2008.

Shaughnessy, Adrian. *How to Be a Graphic Designer without Losing Your Soul*, Laurence King, 2005.

Spencer, Herbert. *Pioneers of Modern Typography*, Hastings House, 1969.

Tholenaar, Jan and Alston W. Purvis, *Type: A Visual History of Typefaces and Graphic Styles*, Vol. 1, Taschen, 2009.

웹사이트

http://fontsinuse.com

http://ilovetypography.com

http://incredibletypes.com

http://nyctype.co

http://typedia.com

http://typetoy.com

http://typeverything.com

http://typophile.tumblr.com

http://woodtype.org

http://www.p22.com

http://www.ross-macdonald.com

http://www.typography.com

http://www.terminaldesign.com

http://www.typotheque.com

찾아보기

감사의 말

　이 책이 나올 수 있게 도와준 로렌스 킹 출판사의 편집자, 디자이너, 제작팀에 감사드립니다. 나아가 이 책에 언급된 모든 디자이너와 타이포그래퍼에게도 고맙습니다. 자신의 작품이 예시로 쓰일 수 있게 허락해주었습니다. 덕분에 많은 사람이 배울 수 있게 되었습니다.

　함께한 모두에게 감사의 마음을 전합니다.

PICTURE CREDITS

아이디어가 고갈된 디자이너를 위한 책
: 타이포그래피 편

1판 1쇄 발행 | 2020년 1월 17일
1판 4쇄 발행 | 2023년 8월 1일

지은이 | 스티븐 헬러, 게일 앤더슨
옮긴이 | 윤영

발행인 | 김기중
주간 | 신선영
편집 | 백수연, 최현숙
마케팅 | 김신정, 김보미
경영지원 | 홍운선
펴낸곳 | 도서출판 더숲
주소 | 서울시 마포구 동교로 43-1 (04018)
전화 | 02-3141-8301
팩스 | 02-3141-8303
이메일 | info@theforestbook.co.kr
페이스북 · 인스타그램 | @theforestbook
출판신고 | 2009년 3월 30일 제2009-000062호

ISBN | 979-11-90357-11-1 (03600)
 979-11-90357-17-3 (세트)